Jeff Galloway
5K/10K 專業訓練

Jeff Galloway 著　　趙小釗 譯

商務印書館

Galloway's 5K and 10K Running by Jeff Galloway

Original Edition@2008 by Meyer & Meyer Sport (UK) Ltd.

Chinese right in traditional Chinese language is authorized by
Meyer & Meyer Verlag, Germany

本書中文譯文由北京益跑信息技術有限公司授權使用

Jeff Galloway 5K/10K 專業訓練

作　　者：Jeff Galloway

翻　　譯：趙小釗

責任編輯：黃振威

封面設計：楊愛文

出　　版：商務印書館 (香港) 有限公司

　　　　　香港筲箕灣耀興道 3 號東滙廣場 8 樓

　　　　　http://www.commercialpress.com.hk

發　　行：香港聯合書刊物流有限公司

　　　　　香港新界大埔汀麗路 36 號中華商務印刷大廈 3 字樓

印　　刷：中華商務彩色印刷有限公司

　　　　　香港新界大埔汀麗路 36 號中華商務印刷大廈 14 字樓

版　　次：2015 年 12 月第 1 版第 1 次印刷

　　　　　© 2015 商務印書館 (香港) 有限公司

　　　　　ISBN 978 962 07 3437 3

　　　　　Printed in Hong Kong

目　錄

作者序

歡迎來到提升生活品質的跑步世界。

跑步的益處眾人皆知：強健骨骼、有益心臟、加速燃脂、增進呼吸、降低血脂、控制血壓、改善關節。因此，跑步者壽命長、晚年生活品質高都是情理中的事情。

更多的研究還展示了跑步對精神層面的好處。不論任何年齡，跑步都可以促進腦細胞再生，從而改善腦功能。即使跑很短的距離，也可以振奮情緒、帶來活力，讓決策變得更高效；於是，整個人都振奮了。

有關研究還證明，隨着年齡增長，跑者的腿腳出問題的風險要比不跑步的人低。我可以驕傲地説，通過使用跑—走—跑方法，幾乎所有人都可以學會跑步，沒有必要氣喘呼呼地一步不停。

跑—走—跑方法，可謂百試不爽；體驗過的人表示，他們能跑得更輕鬆更快樂。我終身都在研究和完善這本書中的跑步計劃，如今它已經幫助幾十萬人成功地邁出腳步，變身跑者。

本書中的指導建議，能夠幫助各種水平的跑者。初跑者有望在一兩天內，學會無傷跑步 —— 或許，一生將由此改變。資深跑者可以避免疲勞和傷病，提高耐力和速度，體會到跑步的更多樂趣。學會了書中的練習方法，你就能從掌控跑步開始，讓生活的其他方面也變得更為健康、豐富和有趣。

享受每次奔跑吧！

Jeff Galloway
奧運會跑者
數百萬人的跑步教練

單位換算

本書中的英制單位與公制單位換算如下：

1 英里 =1.609 公里

1 碼 = 0.914 米

1 英尺 = 0.305 米

1 英寸 = 0.025 米

1 磅 = 0.454 公斤

1 盎司 = 28.35 毫升（飲用水單位）

1 華氏度（℉）= 32+ 攝氏度（℃）×1.8

第 1 章

5 公里/10 公里：
最流行的**跑步**距離

- 報名參加 5 公里與 10 公里的跑者和健走者數量在不斷增加。
- 本書面向參加 5 公里與 10 公里的跑者和健走者，書中包括了提高成績的技巧等內容。訓練與工作、生活不衝突。
- 5 公里與 10 公里跑，也是有經驗的跑者準備更長距離比賽期間的速度測驗。
- 5 公里和 10 公里是最容易參與的比賽。
- 那些按照計劃訓練和比賽的跑者，往往會獲得更好成績，實現更快完賽，體驗更多樂趣。

　　在跑步比賽前的集結以及比賽本身，讓跑者們找回自我。專家們說，早在發明工具前，人類祖先的生存，取決於長途奔跑和行走的能力。通過不斷地遷徙（每年用腳行走數千公里），我們的祖先才能夠搜羅食

物、躲避危險。在幾百萬年的進化過程中，人類的肌肉、骨骼、能量系統以及心臟循環，都在不斷增加適應性，來應付長距離的耐力運動。同時，人們還從跑步中獲得精神滿足，就像今天我們用舒適的速度長跑時，同樣會感到快樂。

祖先的首要目標是長途遷徙，今天的跑者在跑完 5 公里和 10 公里後，能夠得到無法預料的滿足感和成就感。許多慈善機構也用這樣的短距離賽作為籌款機會，在參加這類比賽中，你可以獲得三重滿足：提高體能、達成目的以及幫助他人。

隨着初級跑者們不斷提高自己的跑步能力，他們也會從生活的其他方面感受到體能和心理的進步。如果練習得當，本書中的"完賽"計劃，幾乎是零失敗率的。不過，即使是初級跑者，在某些情況下，也能夠在精神力量的推動下，超越原來認為的體能局限。許多有過這種經歷的人，都會感歎毅力的偉大。不過，即使在 5 公里和 10 公里跑中犯了錯誤，改正也是相對容易的，同時還能從反思錯誤中受益匪淺。

跑步老手們也能根據本書中設定的時間目標，找到合適的訓練方案。你會發現許多讓比賽更富趣味的訓練方法。資深跑者進行速度訓練時仍要留意：多數傷病都會在這個階段發生，還是穩妥為妙。

在書中，你還會發現享受步行、慢跑和速度練習的一系列方法。隨着挑戰成功，你的能力會得到延伸，處理生活中的其他困難也會更加容易。耐力運動把體能、精神以及靈魂三者合一，產生獨特的成就感與樂觀精神。

本書會向讀者提供一系列工具，幫助你控制體能、思想、耐力、疲勞、疼痛，以及活力。通過使用上述元素相互結合的體系，你不會受到傷病的困擾，並將獲得更快樂的跑步體驗。

書中的經驗適用於所有程度和類型的跑者，這些經驗來自本人 50 年的跑齡，以及超過對 50 萬名跑者的在線指導、校園團隊訓練、

恢復治療、撰寫圖書與個別輔導的經歷。不過，書中的任何經驗都不能代替醫學建議。如果覺得有必要，還是應該向醫生求助。

向所有挑戰自我者致敬。如果你還沒有嘗試跑過5公里或10公里，那麼現在就開始迎接挑戰吧！你的能力，遠遠超過你的想像。

第 2 章

設定**目標**
與**優先**順序

只要重視若干關鍵因素，你就有機會在耐力運動中體驗滿足。如果你在準備自己的第一個 5 公里或 10 公里賽事，我建議你選擇 "完賽" 計劃，採用跑走結合的穩妥方法，來進行每一項練習。請認真閱讀 "跑－走－跑" 章節，這一策略可以降低受傷與疼痛的風險。第一場比賽獲勝十分重要 —— 其實每個人都可以做到。即使參加過 20 場或 100 場比賽，你或許依然對首場比賽的情形記憶猶新。你的任務就是認真對待訓練和比賽，這樣才能留下一段美好的回憶。下面的 3 個目標，能讓你在訓練和比賽中產生更有效的激勵：

初次參加 5 公里 /10 公里跑者的 3 個目標
1. 保持用正確姿勢
2. 面帶微笑
3. 還想再來一次

跑步的樂趣

尋找一種能享受跑走結合和速度練習（如果你以成績為目標）的跑步方式。在大多數情況下，跑走結合是種享受，可以加入社交、觀景和精神調節等元素。如果能從練習中獲得快樂，就更容易長期堅持，因此，至少每週得有一次跑步鍛煉。

不要受傷

在受傷後反思訓練過程，會發現傷病的原因。請把過去發生的問題和反覆遇到的困難列成表格，在讀完本書的第 22、第 23 章後，做出相應的調整與改進。

與我共事的多數跑者都會發現，本書中提供的保守型訓練計劃與調整建議，能夠預防幾乎所有的跑步損傷。

避免過度練習和疲勞

所有人都能感知過度訓練和疲勞的信號，然而多數人都會忽略這一點，或並不懂得這些信號的含義。如果寫訓練日記，那就可以追蹤疼痛、情緒低落、不常見的疲勞等信號。每天花幾分鐘記下"特殊的事"，能夠幫助你掌握未來的訓練。

掌握自己的方向

當你能夠平衡訓練與休息時，耐力練習就會帶來前所未有的滿足感和成就感。顯然，這有利於身心健康。當使用本書中的監測手段時，我們就能避免過度疲勞和運動損傷，同時提高體能、享受樂趣。

何時去追求成績

在追求時間目標前，請先完成至少一場比賽。我強烈建議各個層次的跑者，在每次嘗試跑更遠距離或更快速度之前，都要保證具有相應的能力。當順利完成第一場比賽後，你就會發現：為挑戰時間目標而訓練，是多麼有趣的事。許多經驗豐富的跑者（包括我）都決定保持現有的能力水平，按照"完賽"的策略去對

待大多數比賽，這樣可以讓每次比賽都是一段愉快而積極的體驗。

我鼓勵大家都去參加耐力運動。幾乎所有完成目標的人都會感到自己內心的強大，這種體驗是如此神奇和深奧，這就是人類的天性。享受運動吧！

第 3 章

重要**健康**信息

醫學檢查

在開始長期訓練前，請找醫生檢查身體。告訴醫生你過往的心臟問題，其他的健康風險或是傷病情況（如果有的話）。首先，請告訴醫生你在未來一年內的跑步計劃，醫生幾乎會允許每個人去進行健身跑。但是，如果他對你的計劃提出反對，就要謹慎地找出原因了。

只有極少數健康狀況非常差的人，無法按照跑走結合的方法持續鍛煉。當醫生不同意你去跑步時，我建議你找一個後備健身方案。許多健康專家說，從歷史上看，運動可能是應用最多的治療方法。最好的醫學顧問，通常也會讓你適當運動來保持健康──除非特殊原因不能那麼做。

注意：本書中的信息，都是跑者之間的建議性內容，而不是醫學建議。在必要時向醫生等專業人士求助，不但可以讓你更順利、更快捷地解決問題，還能增加你的信心，激勵你堅持運動，以及減輕焦慮。

風險：心臟病、肺感染、速度訓練有關的損傷

通常情況下，跑步能夠增進心血管健康。但是，最終死於心臟病的跑者，要比死於其他原因的更多。跑步人羣與少動人羣的心臟病風險，沒有太大差別。與其他人羣類似，跑者通常也不會了解自己面臨的嚴重健康風險。通過幾個簡單的測試，以及採取適當的對策，跑者和健走者都可以減少這類風險。

這部分的內容，可以幫助你了解自己的心臟和心

血管健康情況，使最重要的器官保持在健康水平。你還需要找到了解你健康狀況的醫生，獲取更詳細、更具體的建議，醫生對運動改善心血管循環的效果更為熟悉。

風險因素

如果你出現 2 項以上的下列症狀，或者任何一項嚴重症狀，請找醫生檢查身體。

- 家族病史
- 早先的不良生活方式（酗酒、吸毒、營養不良等）
- 高脂肪或高膽固醇飲食
- 吸煙
- 肥胖或嚴重超重
- 高血壓
- 高膽固醇

測試

- 壓力測試：在逐漸增加難度的跑步或連續步行過程中監測心臟。
- 測量膽固醇。
- C—反應蛋白：風險提高的指標之一。
- 心臟掃描：對心臟進行電掃描，顯示鈣化以及變窄的動脈。
- 放射染色實驗：能非常有效地顯示血栓的位置，記得把結果告訴醫生。
- 頸動脈超聲波檢查：測試你是否有中風危險。

- 踝肱指數測試：顯示動脈中的血小板阻塞。

沒有甚麼能做到萬無一失。但是通過與醫生配合，你依然有可能跑到 100 多歲，直到肌肉再也不能驅動身體前進。

當我感冒時應該繼續跑步嗎？

感冒時，人的病情千差萬別。請致電醫生詢問具體情況。

肺部感染：不要跑！肺部病毒有可能擴散到心臟並導致生命危險。肺部感染的信號通常是咳嗽。

普通感冒：有許多感染，最初的形式與感冒類似，但是後果更為嚴重。至少去看看醫生再做決定吧。請說明你想跑或走多遠，以及服用何種藥物。

咽喉與脖子以上的症狀：多數情況下依然可以慢跑，但是也請聽從醫生的意見。

速度的風險

在速度練習時，存在傷病和心臟隱患兩類風險。在開始速度練習前，請先得到醫生的許可。本書中的建議傾向於保守，當遇到問題時，請適當休息數日，或者放慢速度。換句話說，越保守，越安全。

第 4 章

實用建議：
鞋服、裝備等

在這個日益複雜的世界裏，跑步和健走能夠帶來平靜。最簡單的辦法是：試着從家裏出發，沿着街道和人行道跑到辦公室。你沒必要非得加入健身俱樂部，或是購買多麼昂貴的裝備。雖然與別人一起跑或走能夠充滿動力，但是最好還是獨自完成多數練習，來達到最佳效果。如果你在訓練時偶爾能有後援團（訓練夥伴、醫生、跑鞋專家等），那就再好不過了。你還能在跑者聚會時遇到各路跑步高手。

便利

在家或辦公室附近就能跑步的人，更有可能按照計劃完成練習。

鞋：基本投資，價格通常在 69-100 美元之間

大多數跑者都能做出明智的選擇：在購買跑鞋時多花些功夫。畢竟，對於跑步，鞋是最重要的裝備。當穿着舒適合腳的鞋子時，跑步就變得更容易，還能減少水泡、疲勞以及傷痛。

買鞋並不容易，給你的建議就是 —— 尋找最好的建議。選擇在一家可靠的跑步商店裏購買，與自行選擇相比，向店員求助能夠節約選購時間，還能找到更合適的鞋。

先買訓練鞋

去住所附近的跑步商店，找經驗最豐富的店員求助。你首先需要一雙能進行輕鬆長跑的鞋，資深跑者還會購買專門的比賽用鞋（或是輕型訓練鞋）。在購買

跑鞋時，請帶着你平時最常穿的鞋（任何鞋），以及穿過的較為合腳的跑步鞋。如果你覺得需要購買比賽鞋，請先確保已經順利經過了數週訓練。

誰需要比賽用鞋？

　　在多數情況下，比賽用鞋的作用十分有限：最多也就是每公里快幾秒鐘。如果你覺得這對你的時間目標很重要，那就考慮買一雙吧。比賽用鞋的中底材料更容易塌縮，不如訓練鞋耐久。有的輕量型比賽用鞋，甚至跑到 10 公里的後半段時，鞋底就被壓扁了。超重跑者更容易穿廢這種鞋。在經過幾週速度訓練後，如果你發現訓練鞋的鞋底開始變得僵硬，或是過於沉重，而自己的水平進步較快，那麼就可以試試更輕便的跑鞋了。多數人會買輕型訓練鞋用於速度練習，因為它較比賽用鞋更為結實耐用。當你逐漸習慣跑步並且適應快跑後，就可以買更輕的鞋用於速度練習和比賽了。

手錶

　　任何有秒錶功能的手錶都可以準確記錄比賽和速度練習的時間，請向店員了解如何使用秒錶功能。有的手錶還能自動識別跑步、走路和休息，在每段跑步訓練結束後發出提示音，在走路結束時再次提示。你可以訪問 www.runinjuryfree.com 查看更多關於手錶的內容。

衣服：首先要舒適

本書末尾的"穿衣溫度表"是個好參考。在夏季，你希望服裝輕巧且涼爽；而在冬季，多穿幾層是最好的辦法，並且帶抓絨的服裝才能溫暖舒適。

但是，跑步未必非得穿着最新科技的服裝。在多數時候，最普通的跑鞋、短袖衫、短褲就足夠用了。隨着你的跑步計劃不斷深入，你會發現那些能夠對付惡劣天氣和增加信心的服飾。當堅持跑步或走路數週後，給自己買件衣服是很好的獎勵。

訓練日記

使用訓練日記，你可以提前計劃訓練，然後回顧經驗教訓，進而掌控未來的訓練。你會發現，寫下每天的訓練內容能夠成為習慣性激勵，偶爾漏寫就像突然失去了動力。請閱讀關於訓練日記的章節，通過訓練日記讓跑步變得有趣和富有實效。

在哪兒跑或走

如果能根據不同的訓練計劃選擇不同的場所，就會事半功倍，請從下列選擇中選至少 2 種場所。

- **長跑**：風景優美有趣、既有鋪裝路面又有軟地面的場所，最適合長跑。如果能前在比賽的路線上跑，會更有幫助。

- **速度練習**：（只有試圖挑戰的資深跑者才會進行這種訓練）標準田徑場最好。

但是，GPS 手錶或其他能夠精確測量路線的工具

能讓你在任何場所練習。

- **比賽：**請仔細研究路線，不要參加那些多山多彎的賽事。如果你習慣了跑上下坡，也要謹慎參加平路較多的比賽（如果不習慣跑平路，就會更容易疲勞）。
- **路跑或場地跑步訓練：**任何安全並且地表牢固的地方。

安全是第一要務

選擇交通流量較小、犯罪案件極少的環境跑步。選擇至少兩條路線，富有變化可以讓你更有動力。

路面

只要穿着具有良好減震作用的跑鞋，柏油路和水泥路都不會對雙腿和身體造成太大的衝擊。平坦的土路或石板路適合多數跑者或健走者進行輕鬆鍛煉。在不平坦的地面上行走要格外小心，尤其是在你的腳踝脆弱，或腳有問題的時候。當在某種地形進行速度訓練時，請先向熟悉這種跑步環境和跑鞋的人請教，如何才能避免水泡等問題。請小心跑步路線的障礙物，平地是最好的練習環境。

找到訓練夥伴

在進行長跑訓練或輕鬆跑時，請不要盲目跟隨比你快的人，除非他（她）願意為你放慢腳步。如果遇到願意慢下來等你，甚至跟你邊跑邊聊的人，真是太讓人激動了。只要不是埋頭快跑，或是累得喘不上氣，你們可以愉快地講個故事、說個笑話、分享經驗……。在訓練中結成的友誼是最長久、最牢固的。不過，在速度練習時，如果你能按照適合自己的速度，去跟隨一個比較快的人，這對提高練習效果很有幫助。

回報

只要勤於付出，練習得法，一定會有積極的回報。頂着暑熱完成了一天的艱苦訓練後，去吃一頓冷飲大餐，跳進游泳池；或是在進行完長跑訓練後，找一家特色飯店……所有這些都可以讓你本週或本月的下一次訓練更為成功。特別獎勵還包括在跑步後的 30 分鐘內可以吃一些含有 200-300 卡路里、20% 蛋白質和 80% 碳水化合物的甜食。Accelerade 和 Endurox R4 等營養食品就是按照這一比例製作的，購買和食用都很方便，能夠加速恢復。

與日曆有個約會

在日曆或跑步日記中，按照本書中的計劃，至少提前一週列出每星期的跑步計劃。由於計劃是按週排列的，你可以把它作為指導。當然，在必要時也可以有所變動。不過，跑步計劃應該儘量確定，這樣你才能為完成計劃去訓練。這就好比是與上司或重要客戶的約談，實際上，在跑步方面，你就是自己最重要的客戶。

出門的動機

在三種情況下，訓練難度會有所提高。①早上。②下班後。③高強度訓練前。在本書關於激勵的部分中，你會發現如何應付這些困難。如果你能把跑步變成有規律的習慣，並且體驗到運動的樂趣，那麼就更能堅持。當你做好準備，用合適的速度去跑或走，你

就會有更好的身心感受和更好的人際關係，因此可以更加享受一天中的其他時刻。訓練中的快樂是讓你堅持鍛煉的動機。

短距離：跑步機與路跑相似

越來越多的跑者或健走者選擇在跑步機上完成 50% 以上的訓練，特別是那些有孩子的人。不過，跑步機顯示的里程和速度數值通常比實際的大（約 10%）。不過，當你在跑步機上按照指定的時間，用習慣的強度去訓練時（不至於氣喘呼呼），所獲得的效果基本符合預期。為了得到足夠的訓練量，請增加 10% 的里程。

練習前通常不需要吃東西

多數人在參加持續時間 1 小時以下的運動時，是不需要吃東西的，例外的是那些糖尿病患者和血糖有嚴重問題的人。許多跑者認為，如果運動前 1 小時喝一杯咖啡，就能改善運動期間的感覺。咖啡因可以快速作用於中樞神經系統，刺激跑步等運動時需要調用的其他人體系統。

如果你在下午時經常血糖很低，吃含有 100-200 卡路里、80% 碳水化合物與 20% 蛋白質比例的甜食會很有幫助，比如上述的 Accelerade 食品。

第 5 章

蓋洛威
跑—走—跑
方法

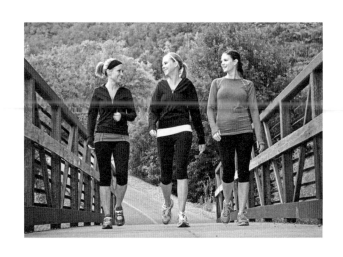

"步行休整能讓你控制雙腿與身體的疲勞。"

除了我的跑—走—跑方法,恐怕你不能找到其他頗有幫助的訓練方案。在每個星期,我都不斷感到驚喜,因為自己的這套方法讓越來越多的跑者享受比賽,提高成績。適當的步行休息,能夠讓跑者減少疲勞和壓力,增加信心和樂趣,加快恢復體能,以及更好地完成比賽。下面是具體措施。

在疲勞到來前就改為步行

多數人,包括那些未經訓練者,都可以在疲勞降臨前連續步行數公里,因為步行是人類可以堅持數小時並保持效率的體力活動。相比之下,跑步更消耗體力,因為你需要反覆讓身體騰空,然後還要吸收落地時的衝擊。比起跑走結合,反覆使用某些肌肉持續跑步(在兩者速度兩者相同的情況下),更容易產生疲勞。如果你在肌肉感到疲勞前就改為步行,那麼就可

以讓肌肉立刻放鬆休息，這能讓你更有能力完成訓練，並且避免次日的酸痛不適。

　　這一"方法"需要策略。通過調整配速（完成每英里或每公里所用的時間），按照一定比例分配的跑—走結合，你就可以"管理"疲勞。如果在早期就採用這種減緩疲勞的方法，那麼就能及時調節身心狀態，應對隨後的困難。即使你不需要依靠這種方法產生力量和耐力，在跑步後也會感覺更好，並且認為自己還能跑得更快。

> "跑—走—跑方法非常簡單，跑上一段，然後走一會兒，並且不斷重複這一過程。"

　　步行休整能讓你控制疲勞，更進一步地說，是享受每一次跑步。及時採用跑走結合的方法，能夠保存體力，即使是在完成了對你來說非常長的距離後，依然可以留有餘力。初學者可以跑一小段走一小段。精英跑者也會發現，在跑步時偶爾穿插步行能夠加快恢復。在長跑結束後，不見得非要累得筋疲力盡不可。

步行休整

- 讓你控制跑步結束後的感覺
- 減輕疲勞
- 延緩疲勞出現的時間
- 在步行時可以產生更多的內啡肽，改善運動體驗
- 把長距離變為可以有效管控的小段落（例如以每隔"兩分鐘"為一段）
- 加快恢復
- 減少傷痛風險
- 跑完後感覺更輕鬆，一天中的其他時間不會出現持續疲勞
- 讓你在不感到疼痛的前提下，用足夠的耐力完成跑步計劃

- 幫助年齡較大、體重較重的跑者儘快恢復，重獲年輕（或苗條）時的體驗

行走的步幅短而輕快

小步幅的慢走效果更好。不論是跑是走，當步長過大時，就會導致小腿不適。享受放鬆的行走吧。

沒有必要一步不歇

許多初跑者把目標定在有朝一日可以一步不歇地跑完想跑的距離。這是個人選擇，但不必強求。記住，跑─走─跑的比例由你來決定。沒有這樣的硬性規定：一定要在某天按照某個跑走比例去練習。你只需要根據舒適度調整走和跑的比例和節奏，只要能控制疲勞即可。

我已經跑步 50 年了，由於可以中途步行休息，現在我比以往都更喜歡跑步。每次跑步都讓我在隨後的一天中更有活力。如果沒有在跑步中加入適當的步行內容，那麼我寧可不跑。在每次跑步前，我都會慢走幾分鐘作為熱身。如果參加 3 公里比賽，我會每隔 3-4 分鐘走路調整一會兒；如果參加 8 公里比賽，我會每隔 7-10 分鐘步行休息。

在一年裏也有那麼幾天，我每跑 3 分鐘，或者 1 分鐘，就要走上一會兒。在進行長距離跑時，我每跑一兩分鐘就走 20 秒，並全程保持這一比例。

如何追蹤步行休整

可以用帶有聲音提示功能的手錶來提醒何時行走

以及何時跑步。請登錄我們的網站（www.jeffgalloway.com）或到好的
跑步商店選購心儀的手錶。

長距離跑的步行休息

更長的長距離訓練，能夠提高你參加 5 公里或 10 公里跑時的速
度。即使你完成了 20 多公里的跑步訓練，步行休息也可以讓你加快
恢復，在短短數日內就可以繼續進行高強度速度練習。你可以按照下
列計劃安排步行休息，也可以走更多距離，或是把跑 / 走 / 跑的循環
進一步細化。例如："跑 1 分鐘 / 走 2 分鐘"，可以進一步分解為"跑
30 秒 / 走 60 秒"。

長跑時的配速	跑 x 分鐘 / 走 x 分鐘
08'00"	跑 4 分鐘 / 走 30 秒
08'30"	跑 4 分鐘 / 走 45 秒
09'00"	跑 4 分鐘 / 走 1 分鐘
09'30"	跑 3 分 30 秒 / 走 1 分鐘
10'00"	跑 3 分鐘 / 走 1 分鐘
10'30"	跑 2 分 45 秒 / 走 1 分鐘
11'00"	跑 2 分鐘 30 秒 / 走 1 分鐘
11'30"	跑 2 分 15 秒 / 走 1 分鐘
12'00"	跑 2 分鐘 / 走 1 分鐘
12'30"	跑 1 分 30 秒 / 走 1 分鐘
13'00"	跑 1 分鐘 / 走 1 分鐘
13'30"	跑 30 秒 / 走 30 秒
14'00"	跑 30 秒 / 走 30 秒

14'30"	跑 30 秒 / 走 40 秒
15'00"	跑 30 分鐘 / 走 50 秒
15'30"	跑 30 秒 / 走 1 分鐘
16'00"	跑 30 分鐘 / 走 1 分鐘
16'30"	跑 25 秒 / 走 1 分鐘
17'00"	跑 25 分鐘 / 走 1 分鐘
17'30"	跑 20 秒 / 走 1 分鐘
18'00"	跑 20 分鐘 / 走 1 分鐘
18'30"	跑 15 秒 / 走 1 分鐘
19'00"	跑 15 分鐘 / 走 1 分鐘
19'30"	跑 15 秒 / 走 1 分鐘
20'00"	跑 10 秒 / 走 1 分鐘

5 公里 /10 公里比賽中的步行休息

注意：如果你在最後 1 公里依然感覺體力充沛，可以盡情地跑。

長跑時的配速	步行休息時長
07'00-07'59"	每英里步行休息 10-20 秒
08'00-08'59"	每英里步行休息 20-30 秒
09'00-09'59"	每英里步行休息 30-40 秒
10'00-10'59"	每跑 6 分鐘，步行休息 30 秒
11'00-11'59"	每跑 5 分鐘，步行休息 30 秒
12'00-12'59"	每跑 4 分鐘，步行休息 30 秒

13'00-13'59"	每跑 3 分鐘,步行休息 30 秒
14'00-14'59"	每跑 2 分鐘,步行休息 30-40 秒
15'00-15'59"	跑 40 秒 / 走 1 分 30 秒
16'00-16'59"	跑 30 秒 / 走 30 秒
17'00-17'59"	跑 20 秒 / 走 30 秒
18'00-18'59"	跑 15 秒 / 走 30 秒
19'00-19'59"	跑 10 秒 / 走 30 秒

"神奇 1 英里"
赋予你目标及配速

在本章，5 公里和 10 公里跑的初次參加者可以
學到如何合理安排長距離跑或比賽配速。資深跑者能
夠了解改進空間，以及能否達到計劃中的各個時間
目標。在你接近目標時，可以用"蓋洛威表現預測"
（Galloway Performance Predictor）來預測比賽成績，以
及根據溫度等因素進行調整。

預測方法

1995 年，我就開始用被稱為"1 英里實驗"（即
"神奇 1 英里"（Magic Mile），1 英里 =1600 米）作為
預測工具。在經過幾千名跑者的嘗試後，我發現在一
個訓練週期內至少測試 4 次者，能夠得出這段時期內
對比賽成績較為理想的預測值。這項 1 英里跑測試的
結果，可以幫助你預測目前的比賽實力。在這個時間
基礎上，增加 33 秒，可以得出你跑 5 公里時的配速；
將這個時間乘以 1.15，就是你在 10 公里比賽中的配
速。

長跑配速：再慢也不慢

比賽時的配速，應該比"神奇 1 英里"預測時得到的配速慢 3 分 30 秒 / 英里。如果氣溫高於 14 攝氏度，那麼溫度每升高 1 攝氏度，就在此基礎上至少再減速 30 秒 / 英里，越慢越好。因為你在長距離跑後的數日內，還要安排速度練習，因此長距離慢速跑能夠讓你儘快恢復體力，同時提升耐力。

為了達到"蓋洛威表現預測"的比賽成績目標：

- 你必須按照本書的 5 公里 /10 公里指導原則，完成相應的訓練。
- 你不能受傷。
- 以平均配速完成跑步。
- 比賽時的天氣適合出成績。理想狀態是溫度不超過 14 攝氏度，沒有明顯頂風，以及雨雪。
- 比賽時不需要穿越人羣（那樣會使你超出跑步距離），地面沒有起伏，並儘量勻速完成。

如何進行"神奇 1 英里"測試？

1. 去標準操場，或者其他能夠精確測量長度的場地。1 英里相當於標準操場跑道 4 圈的長度。
2. 走 5 分鐘作為熱身，然後跑 1 分鐘，再走 1 分鐘，然後慢跑 800 米（0.5 英里，2 圈）。
3. 跑 4 組加速跑，或 4 組步幅練習，隨你選擇。（詳見第 11 章）。
4. 走 3-4 分鐘。
5. 正式開始 1 英里計時跑。在 50-100 步之內，達到稍快些但能維持的速度。在隨後的跑步中，可以使用本章中的跑走結

合方法，也可以一路跑着。即使在走路休息時，也不要關掉手錶，直到跑完 4 圈後再停錶。

6. 在第一次"神奇 1 英里"測試時，不要跑得過快，選擇一個恰好能夠堅持的速度就可以了。

7. 反向重複 2-5 的過程，作為整理放鬆。

8. 學校裏的標準操場是最好的選擇。不要使用跑步機，因為跑步機通常是未經校準的，顯示的數位可能比實際的虛高。帶有 GPS 功能或加速度計的手錶也能精確測量距離，但最好還是在操場上完成。

9. 在隨後的"神奇 1 英里"測試中，請調整配速，才能越跑越快。

10. 使用下面的公式，查看具體的時間預測。

進行"神奇 1 英里"測試後，我應該怎麼跑？

在以後的"神奇 1 英里"測試中，可以不斷加快速度，越跑越快。到第 4 次或第 5 次跑的時候，你就能達到潛力中的水平。在本書的訓練計劃中，我指導的大部分跑者，都會在之後的多數"神奇 1 英里"測試中越跑越快。

請用比平均速度略慢的速度去完成第 1 圈。在需要時，按照本章的跑—走—跑方法，步行一段作為休息。如果不喘粗氣，請在第 2 圈稍稍加快速度。如果你跑完一圈就喘得厲害，請用同樣的速度，或者稍慢的速度去跑第 2 圈。在第 3 圈結束時，也可以走走作

為休息。如果在最後 1 圈速度下降，那麼請在下次測試的起始階段慢一些。當結束測試時，你應當感覺以剛才的速度最多還能再跑半圈。通過實驗和調整，你也許會發現，自己在這項測試中不需要太多的步行休息。最後時刻不要衝刺，因為這樣可能導致損傷。

蓋洛威表現預測

第 1 步：

進行"神奇 1 英里"速度測試。（400 米 / 圈的標準操場跑 4 圈，約 1600 米；對應的 5 公里為標準操場 12.5 圈，10 公里為 25 圈）

第 2 步 a：

在測得的 1 英里跑用時的基礎上，加 33 秒，得出竭盡全力跑 5 公里比賽時的配速。

第 2 步 b：

在測得的 1 英里跑用時的基礎上，乘以 1.15，得出竭盡全力跑 10 公里比賽時的配速。

建議長跑訓練配速：

在根據第 2 步得到的 5 公里和 10 公里配速的基礎上，每英里用時加大約 3 分，就是建議的長跑配速。當然，你也可以跑得比這個速度再慢些。

舉例：

測得 1 英里跑用時：10 分鐘

當前的 5 公里跑能力為：按照 06'33"/ 公里的配速完成。

當前的 10 公里跑能力為：按照 07'08"/ 公里的配速完成。

建議的長跑配速為：

5 公里跑—08'42"/ 公里

10 公里跑—09'19"/ 公里

（跑得更慢也沒關係）

"神奇 1 英里"中如何步行休息？這取決於你的選擇。多數人發現只需要在中間階段走 10-20 秒，就能提高成績。

第一次參加 5 公里跑——只求完成

我強烈建議初次嘗試者不要去挑戰時間目標。就比賽過程而言，我推薦在前半程按照訓練速度去跑，在比賽的後半程可以隨意跑。

追求時間目標的跑者可以樂觀預測成績

我從不介意那些接受線上指導的跑者們，在進行比賽時，用此"神奇 1 英里"所預測的成績更短的時間作為目標。當你進行速度練習和長距離跑之後，肯定能有所長進。問題在於：究竟能提高多少？根據我個人的經驗，"樂觀"預測的範圍是：在經過三個月的訓練後，成績能夠有不超過 3%-5% 的進步。

測算的 1 英里跑用時 (T)	快速跑 5 公里配速 T+00'33"	快速跑 10 公里配速 T×1.15	長跑訓練配速 T×1.15+03'00"
05'00"	05'33"	05'45"	08'45"

05'30"	06'03"	06'19"	09'30"
06'00"	06'33"	06'54"	10'00"
06'30"	07'03"	07'28"	10'30"
07'00"	07'33"	08'03"	11'00"
07'30"	08'03"	08'38"	11'30"
08'00"	08'33"	09'12"	12'00"
08'30"	09'03"	09'47"	12'45"
09'00"	09'33"	10'21"	13'30"
09'30"	10'03"	10'55"	14'00"
10'00"	10'33"	11'30"	14'30"
10'30"	11'03"	12'05"	15'00"
11'00"	11'33"	12'39"	15'40"
11'30"	12'03"	13'14"	16'15"
12'00"	12'33"	13'48"	17'00"
12'30"	13'03"	14'23"	17'30"
13'00"	13'33"	15'00"	18'00"
13'30"	14'03"	15'33"	18'30"
14'00"	14'33"	16'06"	19'00"
14'30"	15'03"	16'40"	20'00"
15'00"	15'33"	17'15"	20'15"
15'30"	16'03"	17'50"	21'00"
16'00"	16'33"	18'24"	21'30"

進行"神奇 1 英里"測試

如果正在訓練參加 5 公里 /10 公里比賽,請用上表預測當前的能力。

在 3%-5% 的範圍內,選擇經過訓練後能夠提高的程度。

參考第 2 章中關於時間目標的內容,下面就是你的時間目標。

預測配速	3% 提升 (2-3 個月訓練後)	5% 提升 (2-3 個月訓練後)
20'00"/ 英里	00'36"/ 英里	1'00"/ 英里
18'00"/ 英里	00'33"/ 英里	00'54"/ 英里
16'00"/ 英里	00'27"/ 英里	00'48"/ 英里
14'00"/ 英里	00'25"/ 英里	00'42"/ 英里
12'00"/ 英里	00'21"/ 英里	00'36"/ 英里
10'00"/ 英里	00'18"/ 英里	00'30"/ 英里
9'00"/ 英里	00'16"/ 英里	00'27"/ 英里
8'00"/ 英里	00'14"/ 英里	00'24"/ 英里
7'00"/ 英里	00'12"/ 英里	00'21"/ 英里

設立目標的關鍵是保持自我監督。從本人的經驗看,獲得 3% 的提升是比較現實的。這意味着,如果現在預測出你參加 10 公里比賽的最好水平是 10 分鐘 /英里的速度,那麼按照本書中的計劃進行速度訓練和長距離訓練後,平均每英里用時有望減少 20 秒。

堅持跑步超過 2 年，沒有受過傷的人，可以嘗試獲得 5% 的更大幅度的提升，這意味着平均每英里用時減少 30 秒。

無法取得進步的原因

1. 過度訓練導致疲勞，如果是這樣，請減少訓練量，或是增加一天休息日。
2. 目標超過了當前的能力水平。
3. 訓練不夠系統，或是不能堅持訓練計劃。
4. 溫度高於 14 攝氏度，導致速度下降。
5. 當使用不同的測試路線時，有的路線長度沒有經過精確測定，或是遇到起伏較大、頂風等情形。

最終實測

比賽前最後兩次"神奇 1 英里"測試，對預測比賽成績非常重要。你也許會使勁快跑，讓成績預測值更"好看"些。

使用訓練日記

記下"神奇 1 英里"測試中，跑完 1 英里所花費的時間，以及每圈的用時。這可以幫助你調整後續測試的速度。

第 7 章

賽季前
的調整

本計劃開始前的背景

- 堅持步行鍛煉至少 3 週。

- 每週最少抽出 3 天鍛煉，每次鍛煉至少 15 分鐘。

- 沒有發生影響連續訓練的傷病。

- 告訴醫生你的健身計劃，在開始前得到他（她）的許可。

注意：下面是關於健走者與跑者的鍛煉計劃。假設從零基礎起步練習，如果你已經進行過3個月以上的慢跑練習，請直接查看你目前已達到距離的訓練方案。例如：能夠在週末健身時完成2英里（3.2公里）的健走者或跑者，請直接查看第6週計劃；能完成5公里和10公里的資深跑者，他們的長距離跑能力已經是本計劃的上限，但也不妨從本計劃的第1週開始再來一遍。

調整計劃

週一	週二	週三	週四	週五	週六	週日

第 1 週：在跑走交替日，跑者跑 00'05"/ 走 00'55"，健走者只需步行

週一	週二	週三	週四	週五	週六	週日
10'00" 跑走結合	15'00" 步行	13'00" 跑走結合	18'00" 步行	休息	1.6 公里 跑走結合	休息 / 步行

週一	週二	週三	週四	週五	週六	週日

第 2 週：在跑走交替日，跑者跑 00'05"/ 走 00'55"，健走者只需步行

週一	週二	週三	週四	週五	週六	週日
15'00" 跑走結合	20'00" 步行	17'00" 跑走結合	22'00" 步行	休息	2 公里 跑走結合	休息 / 步行

週一	週二	週三	週四	週五	週六	週日

第 3 週：在跑走交替日，跑者跑 00'10"/ 走 00'50"，健走者只需步行

週一	週二	週三	週四	週五	週六	週日
19'00" 跑走結合	24'00" 步行	21'00" 跑走結合	26'00" 步行	休息	2.4 公里 跑走結合	休息 / 步行

週一	週二	週三	週四	週五	週六	週日

第 4 週：在跑走交替日，跑者跑 00'10"/ 走 00'50"，健走者只需步行

週一	週二	週三	週四	週五	週六	週日
23'00" 跑走結合	28'00" 步行	25'00" 跑走結合	30'00" 步行	休息	2.8 公里 跑走結合	休息 / 步行

週一	週二	週三	週四	週五	週六	週日

第 5 週：在跑走交替日，跑者跑 00'10"/ 走 00'50"，健走者只需步行

週一	週二	週三	週四	週五	週六	週日
27'00" 跑走結合	30'00" 步行	29'00" 跑走結合	30'00" 步行	休息	3.2 公里 跑走結合	休息 / 步行

週一	週二	週三	週四	週五	週六	週日
第 6 週：在跑走交替日，跑者跑 00'15"/ 走 00'45"，健走者只需步行						
30'00" 跑走結合	30'00" 步行	30'00" 跑走結合	30'00" 步行	休息	3.6 公里 跑走結合	休息 / 步行

週一	週二	週三	週四	週五	週六	週日
第 7 週：在跑走交替日，跑者跑 00'15"/ 走 00'45"，健走者只需步行						
30'00" 跑走結合	30'00" 步行	30'00" 跑走結合	30'00" 步行	休息	4 公里 跑走結合	休息 / 步行

週一	週二	週三	週四	週五	週六	週日
第 8 週：在跑走交替日，跑者跑 00'15"/ 走 00'45"，健走者只需步行						
30'00" 跑走結合	30'00" 步行	30'00" 跑走結合	30'00" 步行	休息	4.4 公里 跑走結合	休息 / 步行

注意：如果你需要把為期1週的練習延長至數週，只管去做。練習者應當毫無壓力和傷病地完成上述適應性訓練。如果出現不適，請休息。上表中的時間為時長。

第 8 章

以 "完賽"
為目標的訓練計劃

本訓練計劃為那些挑戰人生第一個 5 公里或 10 公里，或者把目標定位在"完賽"（完成比賽）的跑者設計。在開始按照下列計劃練習前，"長跑"的長度大約在 1 英里（1.6 公里）之內。在每週 2 次的跑步中，單次時長不應少於 30'00"。如果你還沒有按照上一章的適應性計劃進行足夠準備，請先打好基礎，再謹慎開始本章的計劃。

符號：

xx = 在進行長距離跑時，配速比"神奇 1 英里"測得的 10 公里比賽配速慢 03'30"/ 英里

MM = "神奇 1 英里"，在每次跑步練習的中段進行

5 公里：以 “完賽” 為目標

能夠比建議訓練量跑得更多的跑者，可以按照他們習慣的跑走比例或持續跑步進行練習。

週一	週二	週三	週四	週五	週六	週日
第 1 週：在跑走交替日，跑者跑 00'15"/ 走 00'45"，健走者只需步行						
30'00" 跑走結合	30'00" 步行	30'00" 跑走結合	30'00" 步行	休息	4.8 公里	休息 / 步行

週一	週二	週三	週四	週五	週六	週日
第 2 週：在跑走交替日，跑者跑 00'15"/ 走 00'45"，健走者只需步行						
30'00" 跑走結合	30'00" 步行	30'00" 跑走結合	30'00" 步行	休息	5.6 公里 跑走結合	休息 / 步行

週一	週二	週三	週四	週五	週六	週日
第 3 週：在跑走交替日，跑者跑 00'20"/ 走 00'40"，健走者只需步行						
30'00" 跑走結合	30'00" 步行	30'00" 跑走結合	30'00" 步行	休息	3.2 公里 MM	休息 / 步行

週一	週二	週三	週四	週五	週六	週日
第 4 週：在跑走交替日，跑者跑 00'20"/ 走 00'40"，健走者只需步行						
30'00" 跑走結合	30'00" 步行	30'00" 跑走結合	30'00" 步行	休息	6.4 公里 跑走結合	休息 / 步行

週一	週二	週三	週四	週五	週六	週日
第 5 週：在跑走交替日，跑者跑 00'25"/ 走 00'35"，健走者只需步行						
30'00" 跑走結合	30'00" 步行	30'00" 跑走結合	30'00" 步行	休息	3.2 公里 MM	休息 / 步行

週一	週二	週三	週四	週五	週六	週日
第 6 週：在跑走交替日，跑者跑 00'25"/ 走 00'35"，健走者只需步行						
30'00" 跑走結合	30'00" 步行	30'00" 跑走結合	30'00" 步行	休息	7.2 公里 跑走結合	休息 / 步行

週一	週二	週三	週四	週五	週六	週日
第 7 週：在跑走交替日，跑者跑 00'30"/ 走 00'30"，健走者只需步行						
30'00" 跑走結合	30'00" 步行	30'00" 跑走結合	30'00" 步行	休息	目標比賽	休息 / 步行

注意：上表中的時間為時長。

10 公里：以 "完賽" 為目標

　　能夠比建議訓練量跑得更多的跑者，可以按照他們習慣的跑走比例或持續跑步進行練習。

週一	週二	週三	週四	週五	週六	週日
第 1 週：在跑走交替日，跑者跑 00'15"/ 走 00'45"，健走者只需步行						
30'00" 跑走結合	30'00" 步行	30'00" 跑走結合	30'00" 步行	休息	4.8 公里 跑走結合	休息 / 步行

週一	週二	週三	週四	週五	週六	週日
第 2 週：在跑走交替日，跑者跑 00'15"/ 走 00'45"，健走者只需步行						
30'00"	30'00"	30'00"	30'00"	休息	5.6 公里	休息 /
跑走結合	步行	跑走結合	步行		跑走結合	步行

週一	週二	週三	週四	週五	週六	週日
第 3 週：在跑走交替日，跑者跑 00'15"/ 走 00'45"，健走者只需步行						
30'00"	30'00"	30'00"	30'00"	休息	6.4 公里	休息 /
跑走結合	步行	跑走結合	步行		跑走結合	步行

週一	週二	週三	週四	週五	週六	週日
第 4 週：在跑走交替日，跑者跑 00'20"/ 走 00'40"，健走者只需步行						
30'00"	30'00"	30'00"	30'00"	休息	4.8 公里	休息 /
跑走結合	步行	跑走結合	步行		MM	步行

週一	週二	週三	週四	週五	週六	週日
第 5 週：在跑走交替日，跑者跑 00'20"/ 走 00'40"，健走者只需步行						
30'00"	30'00"	30'00"	30'00"	休息	7.2 公里	休息 /
跑走結合	步行	跑走結合	步行		跑走結合	步行

週一	週二	週三	週四	週五	週六	週日
第 6 週：在跑走交替日，跑者跑 00'20"/ 走 00'40"，健走者只需步行						
30'00"	30'00"	30'00"	30'00"	休息	8 公里	休息 /
跑走結合	步行	跑走結合	步行		跑走結合	步行

週一	週二	週三	週四	週五	週六	週日
第 7 週：在跑走交替日，跑者跑 00'20"/ 走 00'40"，健走者只需步行						
30'00" 跑走結合	30'00" 步行	30'00" 跑走結合	30'00" 步行	休息	4.8 公里 MM	休息 / 步行

週一	週二	週三	週四	週五	週六	週日
第 8 週：在跑走交替日，跑者跑 00'25"/ 走 00'35"，健走者只需步行						
30'00" 跑走結合	30'00" 步行	30'00" 跑走結合	30'00" 步行	休息	8.8 公里 跑走結合	休息 / 步行

週一	週二	週三	週四	週五	週六	週日
第 9 週：在跑走交替日，跑者跑 00'25"/ 走 00'35"，健走者只需步行						
30'00" 跑走結合	30'00" 步行	30'00" 跑走結合	30'00" 步行	休息	4.8 公里 MM	休息 / 步行

週一	週二	週三	週四	週五	週六	週日
第 10 週：在跑走交替日，跑者跑 00'25"/ 走 00'35"，健走者只需步行						
30'00" 跑走結合	30'00" 步行	30'00" 跑走結合	30'00" 步行	休息	9.6 公里 跑走結合	休息 / 步行

週一	週二	週三	週四	週五	週六	週日
第 11 週：在跑走交替日，跑者跑 00'25"/ 走 00'35"，健走者只需步行						
30'00" 跑走結合	30'00" 步行	30'00" 跑走結合	30'00" 步行	休息	4.8 公里 MM	休息 / 步行

週一	週二	週三	週四	週五	週六	週日
第 12 週：在跑走交替日，跑者跑 00'25"/ 走 00'35"，健走者只需步行						
30'00" 跑走結合	30'00" 步行	30'00" 跑走結合	30'00" 步行	休息	10.4 公里 跑走結合	休息 / 步行

週一	週二	週三	週四	週五	週六	週日
第 13 週：在跑走交替日，跑者跑 00'30"/ 走 00'30"，健走者只需步行						
30'00" 跑走結合	30'00" 步行	30'00" 跑走結合	30'00" 步行	休息	4.8 公里 跑走結合	休息 / 步行

週一	週二	週三	週四	週五	週六	週日
第 14 週：在跑走交替日，跑者跑 00'30"/ 走 00'30"，健走者只需步行						
30'00" 跑走結合	30'00" 步行	30'00" 跑走結合	30'00" 步行	休息	目標 10 公里	休息 / 步行

注意：上表中的時間為時長。

第 9 章

基於時間目標的訓練計劃

需要考慮的問題

● **假如這是你第一次進行速度練習……**

進行速度練習一定要謹慎。在前兩個階段的練習中，應當以比自己的能力上限慢得多的速度開始。然後，逐漸過渡到一定的目標計劃中。當感到疼痛時，不要堅持跑步，請立即停止訓練。

400 米是 1/4 英里，通常也是標準場地 1 圈跑道的距離；跑 4 圈就是 1 英里。

接下來幾部分的內容，好比是交響曲的不同聲部，每一部分都可以讓跑步耐力和速度有所長進。最終，你的心臟、左腦、右腦、身體和靈魂都會成為一個有序的整體。

● **為甚麼現在還不能快跑？**

因為提高成績是一個複雜的過程，會受到許多不可控因素的影響。最好的方法就是認準目標，選擇一

個可行的訓練計劃。通過設定合理的目標，你可以避免過度訓練。

• 達到時間目標難嗎？

下面的訓練計劃不會佔用很多時間，也不會產生嚴重的疲勞。如果事與願違，請停止速度練習，進行調整。本書中的訓練計劃已經幫助數以千計的人取得了成功，有的人具有運動天賦，但是多數人資質平平。同時，多數人也不可能有大把的時間去訓練，因此，本書提供的訓練計劃，將花費最少的時間來實現目標。

• 警告：你可能會上癮。

我注意到，哪怕是那些終日枯坐的人，骨子裏也有爭強好勝的一面。我們都有追求體能進步的天性，並且，隨着日漸堅實的基礎，這種天性會讓我們更進一步。在經過數月的練習後，我們都會在力所能及的範圍內達到最好。

這種循序漸進和長期系統的自我挑戰，會讓我們自覺地設置優先順序別，優化時間與體能分配、提高能力，並影響生活的其他方面。如果你認識到運動的好處，就不可能再回到懶惰的生活方式。讓我們用健康的生活習慣，去替代懶惰成癮吧。

• 了解你的極限

大多數剛接觸速度練習的人，並不知道應該如何安全地練習。本書中的提高計劃從易到難，能讓你逐漸解開未知之謎。我會為你提供控制鍛煉進程的工具，本階段的訓練過程比上一階段略難，其中包括預測和調整，在經過按計劃訓練、休息和恢復後，你的能力會有所提高。在結束了每週訓練後，身體會產生持續的適應，體能提高，讓你跑得更遠、更快、更輕鬆，意志也會更堅定。你可以改進調整速度的能力，知道甚麼時候該用力，甚麼時候該減速，以及如何調整跑步姿

勢。同時，學會解決跑步中的突發問題，撫平對未知的焦慮，幫助你建立應對生活中其他問題的信心。

● 認識自我

我認識的一些最膽怯的初學者，現在已經成為最有拼勁的競技跑者。當你通過精巧設計的練習計劃獲得能力提升後，你會陷入這樣的錯覺——"如果每週進行一次速度練習能把成績提高 10 秒，那麼練習兩次就能提升 20 秒。"在這種心理的推動下，許多跑者為了跑得更遠和更快，犧牲了本應用於休息恢復的時間去訓練。當他們進行比賽時，又有這樣的自我暗示：訓練或比賽的成績，能夠帶來更大的滿足。要當心這種想法，雖然用時縮短時會有"百尺竿頭更進一步"的動力，但是疲勞導致的成績不如意，會讓你更為失望。

當取得成績時，應該為自己驕傲。但是，進步並不能永遠持續。在遇到低潮時，自我意識難免會出現問題。在速度訓練期間，會發生自然選擇過程：自我認識必須面對現實，並進行調整。不過，通過每週一次的快樂跑，體會跑步後的愉悅，你可以獲得必要的鼓勵，同時對自己保持正確的認識。

為提高成績而訓練，可以讓你更為專注，改進自我激勵，通過享受跑步來保持身心愉悅。請記得進行必要的慢跑、熱身、整理運動，以及在必要時通過跑走結合進行休整。即使是我在為參加奧運會而訓練時，每週跑量的 90% 也是按照緩和且愉悅的速度進行的。提高能力的過程不可能一帆風順。請至少記錄下半數比賽的成績，你會發現，這些比賽的結果，都比

你認為自己所能達到的水平慢一些。大多數的原因在於，你高估了自己的能力。這時，請耐心吸取教訓，只有這樣才能不斷進步。

每隔一天？

如果你每週跑步的天數多於 3 天，並且沒有經歷過疲勞和傷病，那麼可以沿用此模式。但是請注意，速度訓練，以及本章中的其他練習，比之前所有的訓練強度都大，會大量使用肌肉、肌腱，需要強大的意志。

當有疑問時，請進行調整後再繼續練習。如果你每週跑步的天數多於 3 天，請保證在訓練的間隔期內能夠充分調整。我強烈建議，在速度訓練、長距離訓練以及比賽的前一天充分休息。

改變某一天的訓練

你可以根據生活與工作安排，調整不同訓練日的內容。前提是保證訓練計劃的連貫性與系統性。在速度練習日、長距離練習日以及比賽日的前一天充分休息。

長距離跑的速度以及跑走間隔

長距離跑時的速度，應該比通過"神奇 1 英里"預測的 10 公里最快配速慢至少 03'30"/ 英里。如果跑得更慢也沒有關係。

長距離跑中的行走休整

你可以按照下列計劃，在長距離跑時進行步行休整：多走幾步，或是跑走用時相等。例如，跑 02'00"/ 走 01'00"，或是跑 01'00"/ 走 00'30"。

長跑時的配速	跑走結合
08'00"	跑 04'00"/ 走 00'40"
08'30"	跑 05'00"/ 走 01'00"
09'00"	跑 04'00"/ 走 01'00"
09'30"	跑 03'30"/ 走 01'00"
10'00"	跑 03'00"/ 走 01'00"
10'30"	跑 02'45"/ 走 01'00"
11'00"	跑 02'30"/ 走 01'00"
11'30"	跑 02'15"/ 走 01'00"
12'00"	跑 02'00"/ 走 01'00"
12'30"	跑 01'30"/ 走 01'00"
13'00"	跑 01'00" / 走 01'00"
13'30"	跑 00'30"/ 走 00'30"
14'00"	跑 00'30"/ 走 00'30"
14'30"	跑 00'30"/ 走 00'40"
15'00"	跑 00'30"/ 走 00'50"
15'30"	跑 00'30"/ 走 01'00"
16'00"	跑 00'30"/ 走 01'00"
16'30"	跑 00'25"/ 走 01'00"
17'00"	跑 00'25"/ 走 01'00"
17'30"	跑 00'20"/ 走 01'00"
18'00"	跑 00'20"/ 走 01'00"
18'30"	跑 00'15"/ 走 01'00"

19'00"	跑 00'15"/ 走 01'00"
19'30"	跑 00'10"/ 走 01'00"
20'00"	跑 00'10"/ 走 01'00"

"神奇 1 英里"、速度練習與比賽日前的熱身（放鬆）

下面是一套熱身流程，幫助你從身心兩方面做好挑戰速度的準備。在你進行訓練時，請參考使用。平時訓練到位，是比賽時穩定發揮的基礎。

放鬆的步驟應當與熱身相反。不要在跑步結束後立即鑽進車裏、去洗澡或是站着不動，這樣會帶來心臟方面的風險。正確的熱身做法如下：

1. 慢慢步行 5 分鐘。
2. 在接下來的 10 分鐘裏，慢跑幾秒鐘，慢走 1 分鐘，交叉進行。
3. 慢跑 10 分鐘。
4. 走 3-4 分鐘。
5. 進行步幅練習，（每隻腳 4-8 次），請看"練習"一章了解詳情。
6. 走 1-3 分鐘。
7. 進行加速練習（每隻腳 4-8 次），請看第 11 章了解詳情。
8. 走 5 分鐘。
9. 開始訓練。

在比賽的排練日練習步行休整

在為比賽進行排練時，也請嘗試打算在比賽中採用的步行休整策略。

如果"神奇 1 英里"預測的比賽速度比目標中的慢怎麼辦？

在訓練計劃終結時，請用"蓋洛威表現預測"來估算自己的能力與目標之前的差異。如果誤差僅有數秒，請按照計劃訓練。在比賽中，一個穩妥的策略是，在開始比賽時，採用按照"神奇 1 英里"估算的速度（至少是比賽前最後兩次測試的均值）去跑，如果你還有餘力，請從比賽的後半段逐漸發力，去衝擊時間目標。

基本訓練安排

長跑： 用很慢的速度完成即可。慢跑時的速度，可以比預測的比賽速度慢 3 分 30 秒 / 英里，並根據需要採用本書"跑—走—跑"一章中的行走休整策略，哪怕跑一段需要走一走。我至今還沒發現在長跑時跑得太慢，或是走得過於頻繁的人。長距離慢跑與長距離快跑同樣可以發展耐力，並且幾乎沒有受傷或是過度疲憊的風險。

練習： 步幅練習與加速練習。這兩類簡單練習可以讓你的身體形成正確的跑步動作，它們並不會讓你過度疲勞。多數人經過練習，跑步能力都會有所提高。每個練習做 4-8 組，每週 1 次，就可以提高跑步速度和效率。

跑坡： 比其他練習項目更能提高體能。首先慢跑半英里作為熱身。然後，做 4 次加速練習，慢慢跑上坡，在即將到達頂部時加速，但是不要衝刺。多數情

況下，跑坡會讓你氣喘呼呼。在上坡時縮短步長，可以提高腿部肌肉的耐力。請看本書中與跑坡有關的內容。

"神奇 1 英里"時間測試：每隔幾週就進行 1 次，來監測訓練過程，避免過度訓練。找一處標準操場，或是其他能準確測量長度的練習場地。

- 走 5 分鐘作為熱身，然後跑 1 分鐘，走 1 分鐘，再走 800 米（半英里或是操場兩圈）。
- 做 4 次加速練習，詳見第 11 章。
- 走 3-4 分鐘。
- 進行 "神奇 1 英里" 測試，關於步行休整，請見相關章節的內容。
- 在第一次 "神奇 1 英里" 測試中，不要在一開始就用盡全力，在測試開始 3 分鐘之後進入狀態即可。
- 通過與熱身相反的流程進行整理放鬆。
- 學校裏的標準操場是最好的訓練場所。不要使用跑步機，因為許多跑步機是未經校準的，現實的距離和速度值往往虛高。在跑第一圈時，請比平均速度略慢一些。在訓練中，你可以按照本章中的建議進行步行休整。在最後一圈氣喘呼呼是正常現象。如果你在最後一圈越跑越慢，那麼在下次測試開始時跑得稍慢一些。當完成最後幾輪 "神奇 1 英里" 測試後，你應該覺得自己按照測試中的速度最多只能再跑半圈。
- "神奇一英里" 測試後要慢走一會兒。

比賽排練

通過在 400 米周長的標準操場上排練，你會熟悉比賽時的速度，並做好其他相關準備。在每圈結束時，請查看時間，儘量符合計劃用時。在比賽排練日，你要進行兩組訓練，在第 1 組結束後，步行至少

5 分鐘（但不要超過 10 分鐘）。在第 2 組練習時，如果能跑得毫無壓力，那就每圈比計劃用時快 1-2 秒；如果感覺費力，那就按照計劃用時練習。如果你不能維持速度（特別是在暑天），那就把訓練進一步拆解。比如，在 5 公里跑訓練計劃中，第 4 週一練習內容的第 1 部分是按照比賽速度跑 3 公里，第 2 部分是再跑800 米。如果你在跑 800 米時，第 1 圈就無法保持速度，那就停下走 3 分鐘，再跑 400 米。請嘗試每圈比計劃時間快 1-2 秒。如果需要，你也可以把第 2 階段拆解成 200 米的小段去分別完成。

跑坡練習強化體能

跑坡訓練能夠幫助你提高跑 5 公里和 10 公里的體能。在開始速度練習前，去做幾次跑坡訓練，對強化腿部肌肉的效果好過任何其他練習方式。不論是在速度練習還是在比賽中，跑坡練習都能夠讓肌肉具有更好的跑步能力。

跑上坡練習

建議追求目標時間的跑者在週四進行。採用速度練習前的方法進行熱身，找一處不算陡峭的坡，如果第一次練習後覺得過於輕鬆，那就在下次練習時換一處陡些的坡。按照比賽時的目標速度跑上坡，越過最高處，然後走下來。但是不要用盡全力。如果用從坡頂步行到平地的步數衡量坡的高度，可如下計算：

- 第一次練習者：走 50 步
- 已經完成一些速度練習者：100-150 步

- 資深速度型跑者：200-300 步

請在第 15 章中查看"跑坡姿勢"。

注意：對於任何練習，結束後略有餘力是較好的，別累得筋疲力盡。

速度訓練日（詳情請翻閱隨後章節）

在做完前文的熱身運動後，你將要進行一系列的 400 米間歇跑，然後步行 200 米。在標準跑道上，一周的長度恰好是 400 米。每次跑 400 米的速度，應當比在比賽中跑同樣距離的速度慢 8 秒。例如，如果你在正式比賽中的計劃速度為 5 分 / 公里，對應的跑 400 米速度用時 2 分。那麼在練習時跑 400 米的用時應當是 1 分 52 秒。完成一次 400 米跑後，走 2-3 分鐘（約 200 米），然後開始下一組。

注意：即使是那些有經驗的跑者，在進行速度練習時受傷的風險也會提高。請查看本書中與傷病預防有關的內容，並注意加強身體各處薄弱部位。如果進行了可能導致傷病的訓練，請不要馬上進行其他練習。

休息日：當你增加了跑步距離以及速度練習後，請按照本書中訓練計劃的建議，安排休息日。如果在休息日依然進行短距離訓練，很難取得成效。每週跑 3 天以上的跑者，可以在週四進行 30-40 分鐘的輕鬆慢跑。

5 公里訓練計劃

注意：速度訓練會增加傷病的風險。通過逐漸增加重複組數，合理安排休息，以及關注薄弱部位，可以將風險減少至最低。這裏說的薄弱部位，是那些當你跑得比平時更快或更遠時，容易出現酸楚或疼痛的部位。請採取保守的態度，不要盲目求快，適當增加間歇跑的組間休息時間，以及不同訓練項目之間的休息時間。如果你懷疑自己已經受傷，就停止訓練。

符號：

* = 步頻訓練

** = 加速訓練

xx = 用比"神奇 1 英里"測算的 5 公里比賽中每英里配速慢 3 分 30 秒的速度去跑，根據溫度進行適當調整。

RR = 比賽排練。按照比賽時間目標的速度進行練習，並逐漸增加跑動距離。

MM = 神奇 1 英里。在訓練中穿插進行的測試跑。

XT = 步行，游泳，騎車或是水下跑步等交叉練習。

圈 = 標準操場一周，長度為 400 米。

注意：

1. 在比賽排練時，記得練習打算在比賽中使用的跑走組合策略。
2. H= 上坡間歇跑。在週四進行，請見前文。
3. 如無特殊說明，下列訓練計劃中的時間均為時長。

5 公里時間目標：15'00"

- 週三的 400 米間歇跑速度練習應當保持在 01'06" 每圈（標準跑道）。

- 長距離跑的配速應當保持在 08'15"/ 英里 (約合 05'07"/ 公里,為了快速恢復),並可以根據氣溫進行調整。
- 在週一的比賽排練時進行速度測試。
- "神奇 1 英里" 測試的總跑量作為 "全部" 位列末尾。
- 在速度訓練結束後,即使感覺非常疲勞,也應當留有餘力。慢一兩秒也沒關係。

週一	週二	週三	週四	週五	週六	週日
第 1 週						
MM (*/**) 合計 6.5 公里	走 30 分鐘 或 XT 或休息	速度練習 (*/**) 6×400 米	5 公里 輕鬆跑 (2H)	休息	長距離跑 8 公里 xx	休息
第 2 週						
RR (*/**) 2.4 公里 (7'15") +1200 米 (1'10"/ 圈)	走 30 分鐘 或 XT 或休息	速度練習 (*/**) 8×400 米	5 公里 輕鬆跑 (3H)	休息	長距離跑 11 公里 xx	休息
第 3 週						
MM (*/**) 合計 9.6 公里 (13.5 公里)xx	走 30 分鐘 或 XT 或休息	速度練習 (*/**) 10×400米	5 公里 輕鬆跑 (4H)	休息	長距離跑 12.8 公里	休息
第 4 週						
RR (*/**) 3.2 公里 (9'36") +800 米 (1'12"/ 圈)	走 30 分鐘 或 XT 或休息	速度練習 (*/**) 12×400 米	5 公里 輕鬆跑 (3H)	休息	長距離跑 16 公里 xx	休息

第 5 週

MM (*/**) 合計 9.6 公里	走 30 分鐘 或 XT	速度練習 (*/**) 14×400 米	5 公里 輕鬆跑 (2H)	休息	長距離跑 19 公里	休息

第 6 週

16×400 (*/**)	走 30 分鐘 或 XT 或休息	速度練習 (*/**) 6×400 米	5 公里 輕鬆跑 (2H)	休息	RR3.6 公里 (10'48" 跑 完) 合計 8 公里 (*/**)	休息

比賽週

(3-4) ×400 米 (1'09"/ 圈) 合計 6.4 公里 (*/**)	XT 或休息	(3-4) × 400 米 合計 6.4 公里 (*/**)	5 公里 輕鬆跑	休息	比賽	休息

5 公里目標：17'30"

- 週三的 400 米間歇跑速度練習應當保持在 01'16"
 每圈（標準跑道）。
- 長距離跑的配速應當保持在 09'00"/ 英里（約合
 05'35"/ 公里，為了快速恢復），並可以根據氣溫
 進行調整。
- 在週一的比賽排練時進行速度測試。

- "神奇 1 英里"測試的總跑量作為"全部"位列末尾（穿插進行"神奇 1 英里"測試）。
- 在速度訓練結束後，即使感覺非常疲勞，也應當留有餘力。慢一兩秒也無所謂。

週一	週二	週三	週四	週五	週六	週日
第 1 週						
MM (*/**) 合計 6.5 公里	走 30 分鐘或 XT 或休息	速度練習 (*/**) 6×400 米	5 公里 輕鬆跑 （2H）	休息	長距離跑 8 公里 xx	休息
第 2 週						
RR (*/**) 2.4 公里 (8'29") +1200 米 (1'22"/ 圈)	走 30 分鐘或 XT 或休息	速度練習 (*/**) 8×400 米	5 公里 輕鬆跑 （3H）	休息	長距離跑 11 公里 xx	休息
第 3 週						
MM (*/**) 合計 8 公里	走 30 分鐘或 XT 或休息	速度練習 (*/**) 10×400 米	5 公里 輕鬆跑 （4H）	休息	長距離跑 13.5 公里 xx	休息
第 4 週						
RR (*/**) 3.2 公里 (11'17") +800 米 (1'22"/ 圈)	走 30 分鐘或 XT 或休息	速度練習 (*/**) 12×400 米	5 公里 輕鬆跑 （3H）	休息	長距離跑 8 公里 xx	休息

第 5 週						
MM (*/**) 合計 9.6 公里 或休息	走 30 分鐘或 XT	速度練習 (*/**) 14 × 400 米	5 公里 輕鬆跑 (2H)	休息	長距離跑 16 公里	休息

第 6 週						
16 × 400 (*/**)	走 30 分鐘或 XT 或休息	速度練習 (*/**) 4 × 400 米	5 公里 輕鬆跑 (2H)	休息	RR3.6 公里 (12'41") (*/**)	休息

比賽週						
(3-4) × 400 米 (*/**)	XT 或休息	(3-4) × 400 米 (*/**)	5 公里 輕鬆跑	休息	比賽	休息

5 公里目標：19'59"

- 週三的 400 米間歇跑速度練習應當保持在 01'28" 每圈（標準跑道）。
- 長距離跑的配速應當保持在 10'00"/ 英里（約合 06'12"/ 公里，為了快速恢復），並可以根據氣溫進行調整。
- 在週一的比賽排練時進行速度測試。
- "神奇 1 英里"測試的總跑量作為"全部"位列末尾（穿插進行"神奇 1 英里"測試）。
- 在速度訓練結束後，即使感覺非常疲勞，也應當留有餘力。慢一兩秒也無所謂。

週一	週二	週三	週四	週五	週六	週日
第 1 週						
MM (*/**) 合計 (6.5 公里)	走 30 分鐘或 XT 或休息	速度練習 (*/**) 8×400 米	5 公里 輕鬆跑 (2H)	休息	長距離跑 8 公里 xx	休息
第 2 週						
RR (*/**) 2.4 公里 (9'40") +1200 米 (1'30"/ 圈)	走 30 分鐘或 XT 或休息	速度練習 (*/**) 10×400 米	5 公里 輕鬆跑 (3H)	休息	長距離跑 11 公里 xx	休息
第 3 週						
MM (*/**) 合計 8 公里	走 30 分鐘或 XT 或休息	速度練習 (*/**) 10×400 米	5 公里 輕鬆跑 (3H)	休息	長距離跑 13.5 公里 xx	休息
第 4 週						
RR (*/**) 3.2 公里 (12'54") 7 公里 xx +800 米 (1'34"/ 圈)	走 30 分鐘或 XT 或休息	速度練習 (*/**) 14×400 米	5 公里 輕鬆跑 (2H)	休息	長距離跑	休息

第 5 週						
MM (*/**) 合計 9.6 公里	走 30 分鐘或 XT 或休息	速度練習 (*/**) 16×400 米	5 公里 輕鬆跑 (2H)	休息	長距離跑 17.5 公里	休息
第 6 週						
6×400 (*/**)	走 30 分鐘或 XT 或休息	4×400 米 (*/**)	5 公里 輕鬆跑 (2H)	休息	RR (*/**) 3.6 公里 (14'30")	休息
比賽週						
(3-4)×400 米 (*/**)	XT 或休息	(3-4) ×400 米 (*/**)	5 公里 輕鬆跑 XT 或休息	休息	比賽	

5 公里目標：23'59"

- 週三的 400 米間歇跑速度練習應當保持在 01'44" 每圈（標準跑道）。
- 長距離跑的配速應當保持在 11'15"/ 英里（約合 06'59"/ 公里，為了快速恢復），並可以根據氣溫 進行調整。
- 在週一的比賽排練時進行速度測試。
- "神奇 1 英里" 測試的總跑量作為 "全部" 位列末 尾（穿插進行 "神奇 1 英里" 測試）。
- 在速度訓練結束後，即使感覺非常疲勞，也應 當留有餘力。慢一兩秒也無所謂。

週一	週二	週三	週四	週五	週六	週日
第 1 週						
MM (*/**) 合計 6.5 公里	走 30 分鐘 或 XT 或休息	速度練習 (*/**) 7×400 米	5 公里 輕鬆跑 (1H)	休息	長距離跑 6.5 公里 xx	休息
第 2 週						
RR (*/**) 2.4 公里 (11'37") +1200 米 (1'55"/圈)	走 30 分鐘 或 XT 或休息	速度練習 (*/**) 9×400 米	5 公里 輕鬆跑 (2H)	休息	長距離跑 9 公里 xx	休息
第 3 週						
MM (*/**) 合計 8 公里	走 30 分鐘 或 XT 或休息	速度練習 (*/**) 11×400 米	5 公里 輕鬆跑 (2H)	休息	長距離跑 12 公里 xx	休息
第 4 週						
RR (*/**) 3.2 公里 (15'30") +800 米 (1'55"/圈)	走 30 分鐘 或 XT 或休息	速度練習 (*/**) 13×400 米	5 公里 輕鬆跑 XT 或休息	休息	長距離跑 6.5 公里 xx	休息
第 5 週						
MM (*/**) 合計 9.6 公里	走 30 分鐘 或 XT 或休息	速度練習 (*/**) 15×400 米	5 公里 輕鬆跑 XT 或休息	休息	長距離跑 15 公里	休息

第 6 週

6×400 米 (*/**)	走 30 分鐘 或 XT 或休息	速度練習 (*/**)	5 公里 輕鬆跑	休息	RR (*/**) 3.6 公里	休息
		1×400 米	XT 或休息		(17'2")	

比賽週

(3-4)×400 米 (*/**)	XT 或休息	(3-4) ×400 米 (*/**)	5 公里 輕鬆跑 XT 或休息	休息		

5 公里目標：28'59"

- 週三的 400 米間歇跑速度練習應當保持在 02'12" 每圈（標準跑道）。
- 長距離跑的配速應當保持在 12'00"/ 英里（約合 07'27"/ 公里，為了快速恢復），並可以根據氣溫進行調整。
- 在週一的比賽排練時進行速度測試。
- "神奇 1 英里" 測試的總跑量作為 "全部" 位列末尾（穿插進行 "神奇 1 英里" 測試）。
- 在速度訓練結束後，即使感覺非常疲勞，也應當留有餘力。慢一兩秒也無所謂。

週一	週二	週三	週四	週五	週六	週日
第 1 週						
MM (*/**) 合計 6.5 公里	走 30 分鐘 或 XT 或休息	速度練習 (*/**) 7×400 米	5 公里 輕鬆跑 (1H) XT 或休息	休息	長距離跑 6.5 公里 xx	休息
第 2 週						
RR (*/**) 2.4 公里 (14'00") +1200 米 (2'18"/ 圈)	走 30 分鐘 或 XT 或休息	速度練習 (*/**) 9×400 米	5 公里 輕鬆跑 (2H) XT 或休息	休息	長距離跑 9 公里 xx	休息
第 3 週						
MM (*/**) 合計 8 公里	走 30 分鐘 或 XT 或休息	速度練習 (*/**) 11×400 米	5 公里 輕鬆跑 (2H) XT 或休息	休息	長距離跑 12 公里 xx	休息
第 4 週						
RR (*/**) 3.2 公里 (18'42") +800 米 (2'18"/ 圈)	走 30 分鐘 或 XT 或休息	速度練習 (*/**) 13×400 米	5 公里 輕鬆跑 XT 或休息	休息	長距離跑 6.5 公里 xx	休息

第 5 週						
MM (*/**) 合計 9.6 公里	走 30 分鐘 或 XT 或休息	速度練習 (*/**) 15 × 400 米	5 公里 輕鬆跑 XT 或休息	休息	長距離跑 15 公里	休息

第 6 週						
6x400 (*/**)	走 30 分鐘 或 XT 或休息	速度練習 (4 × 400 米	5 公里 輕鬆跑 (1H) XT 或休息	休息	RR (*/**) 3.6 公里 (21'03")	休息

比賽週						
(3-4) × 400 米 (*/**)	XT 或休息	(3-4) ×400 米 (*/**)	5 公里 輕鬆跑	休息	比賽	

5 公里目標：33'59"

- 週三的 400 米間歇跑速度練習應當保持在 02'38" 每圈（標準跑道）。

- 長距離跑的配速應當保持在 13'00"/ 英里（約合 08'04"/ 公里，為了快速恢復），並可以根據氣溫進行調整。

- 在週一的比賽排練時進行速度測試。0

- "神奇 1 英里" 測試的總跑量作為 "全部" 位列末尾（穿插進行 "神奇 1 英里" 測試）。

- 在速度訓練結束後，即使感覺非常疲勞，也應當留有餘力。慢一兩秒也無所謂。

週一	週二	週三	週四	週五	週六	週日
第 1 週						
MM (*/**) 合計 6.5 公里	走 30 分鐘 或 XT 或休息	速度練習 (*/**) 6×400 米	5 公里輕鬆跑（1H）XT 或休息	休息	長距離跑 6.5 公里 xx	休息
第 2 週						
RR (*/**) 2.4 公里 (16'26") +1200 米 (2'43"/ 圈)	走 30 分鐘 或 XT 或休息	速度練習 (*/**) 8×400 米	5 公里輕鬆跑 (2H) XT 或休息	休息	長距離跑 9 公里 xx	休息
第 3 週						
MM (*/**) 合計 8 公里	走 30 分鐘 或 XT 或休息	速度練習 (*/**) 10×400 米	XT 或休息	休息	長距離跑 12 公里 xx	休息
第 4 週						
RR (*/**) 3.2 公里 (21'54") +800 米 (2'43"/ 圈)	走 30 分鐘 或 XT 或休息	速度練習 (*/**) 12×400 米	XT 或休息	休息	長距離跑 6.5 公里 xx	休息
第 5 週						
MM (*/**) 合計 9.6 公里	走 30 分鐘 或 XT 或休息	速度練習 (*/**) 14×400 米	XT 或休息	休息	長距離跑 15 公里	休息

第 6 週						
6×400 米 (*/**)	走 30 分鐘 或 XT 或休息	速度練習 (*/**) 4×400 米	XT 或 休息	休息	RR (*/**) 3.6 公里 (24'40")	休息
比賽週						
(3-4) ×400 米 (*/**)	XT 或休息	(3-4) ×400 米 (*/**)	休息	休息	比賽	

5 公里目標：37'59"

- 週三的 400 米間歇跑速度練習應當保持在 02'55" 每圈（標準跑道）。
- 長距離跑的配速應當保持在 14'00"/ 英里（約合 08'42"/ 公里，為了快速恢復），並可以根據氣溫 進行調整。
- 在週一的比賽排練時進行速度測試。
- "神奇 1 英里" 測試的總跑量作為 "全部" 位列末 尾（穿插進行 "神奇 1 英里" 測試）。
- 在速度訓練結束後，即使感覺非常疲勞，也應 當留有餘力。慢一兩秒也無所謂。

週一	週二	週三	週四	週五	週六	週日
第 1 週						
MM (*/**) 合計 6.5 公 里	走 30 分鐘 或 XT 或休 息	速度練習 (*/**) 6×400 米	XT 或休息	休息	長距離跑 6.5 公里 xx	休息

第 2 週

RR（*/**）	走 30 分鐘或 XT 或休息	速度練習（*/**）	XT 或休息	休息	長距離跑	休息
2.4 公里（18'22"）+1200 米（03'00"/ 圈）		8×400 米			9 公里 xx	

第 3 週

MM（*/**）	走 30 分鐘或 XT 或休息	速度練習（*/**）	XT 或休息	休息	長距離跑	休息
合計 8 公里		10×400 米			12 公里 xx	

第 4 週

RR（*/**）	走 30 分鐘或 XT 或休息	速度練習（*/**）	XT 或休息	休息	長距離跑	休息
3.2 公里（24'30"）+800 米（03'00"/ 圈）		12×400 米			6.5 公里 xx	

第 5 週

MM（*/**）	走 30 分鐘或 XT 或休息	速度練習（*/**）	XT 或休息	休息	長距離跑	休息
合計 9.6 公里		14×400 米			15 公里	

第 6 週

6x400 米（*/**）	走 30 分鐘或 XT 或休息	速度練習（*/**）	XT 或休息	休息	RR（*/**）	休息
		4×400 米			3.6 公里（27'36"）	

比賽週						
(3-4)×400 米 (*/**)	XT 或休息	(3-4) ×400 米 (*/**)	休息	休息	比賽	

10 公里訓練計劃

—— 如果你跑過至少一次 5 公里或 10 公里

注意：速度練習會增加傷病風險。如果能夠逐漸增加重複組數，及時恢復休息，以及關注身體薄弱部位，就能將受傷的風險減至最低。薄弱部位是那些在比以往強度更大，或距離更長的練習中，容易酸脹和疼痛的身體區域，如果擔心受傷，請不要盡力快跑，應當增加間歇時間或兩次訓練之間的休息。如果懷疑已經受傷，請暫停訓練。

符號：

* = 步頻訓練

** = 加速訓練

xx = 用比"神奇 1 英里"測算的 5 公里比賽中每英里配速慢 3 分 30 秒的速度去跑，根據溫度進行適當調整。

RR = 比賽排練。按照比賽目標的速度進行練習，並逐漸增加跑動距離。

MM = 神奇一英里。在訓練中穿插進行的測試跑。

XT = 步行、游泳、騎車或是水池跑步等交叉練習。

注意：

1. 在比賽排練時，記得練習計劃在比賽中使用的跑走組合策略。
2. H= 山地間歇跑。在週四進行，請見前文。
3. 如無特殊説明，下列訓練計劃中的時間均為時長。

10 公里時間目標：34'59"

- 週三的 400 米間歇跑速度練習應當保持在 01'40" 每圈（標準跑道）。
- 長距離跑的配速不應快過 09'00"/ 英里（約合 05'35"/ 公里，為了快速恢復），並可以根據氣溫進行調整。
- 如果你還沒有嘗試過表中第一次長距離跑的距離，請先在開始計劃前，讓自己能跑完這一距離。
- 在週一的比賽排練時進行速度測試。
- "神奇 1 英里" 測試的總跑量作為 "全部" 位列末尾（穿插進行 "神奇 1 英里" 測試）。
- 在速度訓練結束後，不應感覺非常疲勞，而是應當略有餘力。在最後兩組重複時，慢 1-3 秒也無所謂。

週一	週二	週三	週四	週五	週六	週日
第 1 週						
MM (*/**) 合計 6.5 公里	步行 30 分鐘，XT 或休息	速度練習 8×400 米 (*/**)	5 公里輕鬆跑 (2H)	休息	長距離跑 12.5 公里 xx	休息

第 2 週

RR (*/**)	步行 30 分	速度練習	5 公里	休息	長距離跑	休息
3.6 公里	鐘，XT 或	10×400 米	輕鬆跑		16 公里	
(12'42")	休息	(*/**)	(3H)		xx	
+1200 米						
(01'22"/ 圈)						

第 3 週

MM (*/**)	步行 30 分	速度練習	5 公里	休息	長距離跑	休息
合計 8 公里	鐘，XT 或	12×400 米	輕鬆跑		8 公里	
	休息	(*/**)	休息		(4H)	

第 4 週

RR (*/**)	步行 30 分	速度練習	5 公里	休息	長距離跑	休息
4.4 公里	鐘，XT 或	14×400 米	輕鬆跑		20.5 公里	
(15'30")	休息	(*/**)	休息 (3H)		xx	
+800 米						
(01'22"/ 圈)						

第 5 週

MM (*/**)	步行 30 分	速度練習	5 公里	休息	10 公里	休息
合計 9.6 公	鐘，XT 或	16×400 米	輕鬆跑		(4H)	
里	休息	(*/**)				

第 6 週

RR (*/**)	步行 30 分	速度練習	5 公里	休息	長距離跑	休息
8 公里	鐘，XT 或	18×400 米	輕鬆跑		24 公里	
(18'20")	休息	(*/**)	(2H)		xx	
+1200 米						
(01'22"/ 圈)						

第 7 週

MM (*/**) 合計 8 公里	步行 30 分鐘，XT 或休息	速度練習 20×400 米 (*/**)	5 公里 輕鬆跑	休息	10 公里 (4H)	休息

第 8 週

RR (*/**) 6 公里 (21'10") +800 米 (01'22'/圈)	步行 30 分鐘，XT 或休息	速度練習 2×400 米 (*/**)	5 公里 輕鬆跑 XT 或休息	休息	長距離跑 28 公里 xx	休息

第 9 週

8×400 (*/**)	步行 30 分鐘或 XT，XT (*/**) 或休息	速度練習 6×400 米 (*/**)	5 公里 輕鬆跑 XT 或休息	休息	6.8 公里 RR (24'00")	休息

比賽週

(5-6)×400 米 (*/**)	XT 或休息	速度練習 (3-4) ×400 米 (*/**)	5 公里 輕鬆跑	休息	比賽

10 公里時間目標：39'59"

- 週三的 400 米間歇跑速度練習應當保持在 01'29" 每圈（標準跑道）。
- 長距離跑的配速不應快過 10'00"/ 英里（約合 06'12"/ 公里，為了快速恢復），並可以根據氣溫進行調整。

- 如果你還沒有嘗試過表中第一次長距離跑的距離，請先在開始計劃前，讓自己能跑完這一距離。
- 在週一的比賽排練時進行裸度測試。
- "神奇 1 英里" 測試的總跑量作為 "全部" 位列末尾 (穿插進行 "神奇 1 英里" 測試)。
- 在速度訓練結束後，不應感覺非常疲勞，而是應當略有餘力。在最後兩組重複時，慢 1-3 秒也無所謂。

週一	週二	週三	週四	週五	週六	週日
第 1 週						
MM (*/**) 合計 (6.5 公里)	步行 30 分鐘或 XT 或休息	速度練習 8 × 400 米 (*/**)	5 公里 輕鬆跑 (2H)	休息	長跑 12.5 公里 xx	休息
第 2 週						
RR (*/**) 3.2 公里 (12'54") +1200 米 (1'35"/ 圈)	步行 30 分鐘或 XT 或休息	速度練習 10 × 400 米 (*/**)	5 公里 輕鬆跑 (3H)	休息	長跑 16 公里 xx	休息
第 3 週						
MM (*/**) 合計 8 公里	步行 30 分鐘或 XT 或休息	速度練習 12 × 400 米 (*/**)	5 公里 輕鬆跑	休息	長跑 8 公里 (4H)	休息

第 4 週

RR (*/**) 4 公里 (16'08") +800 米 (1'35"/ 圈)	步行 30 分鐘或 XT 或休息	速度練習 14×400 米 (*/**)	5 公里輕鬆跑 (3H)	休息	長跑 20.5 公里 xx	休息

第 5 週

MM (*/**) 合計 9.6 公里	步行 30 分鐘或 XT 或休息	速度練習 16×400 米 (*/**)	5 公里輕鬆跑	休息	8 公里 (4H)	休息

第 6 週

RR (*/**) 4.8 公里 (19'21") +1200 米 (1'35"/ 圈)	步行 30 分鐘或 XT 或休息	速度練習 18×400 米 (*/**)	5 公里輕鬆跑 (2H)	休息	長跑 22.5 公里 xx	休息

第 7 週

MM (*/**) 合計 8 公里	步行 30 分鐘或 XT 或休息	速度練習 20×400 米 (*/**)	5 公里輕鬆跑	休息	8 公里 xx (4H)	休息

第 8 週

RR (*/**) 5.6 公里 (22'35") +800 米 (1'35"/ 圈)	步行 30 分鐘或 XT 或休息	速度練習 22×400 米 (*/**)	5 公里輕鬆跑或 XT 或休息	休息	長跑 25.5 公里 xx	休息

第 9 週

8×400 (*/**)	步行 30 分鐘或 XT 或休息	速度練習 6×400 米 (*/**)	5 公里 輕鬆跑 或 XT 或休息	休息	6.4 公里 RR (25"48") (*/**)	休息

比賽週

(5-6)×400 米 (*/**)	XT 或休息	(3-4)×400 米 (*/**)	5 公里 輕鬆跑	休息	比賽	

10 公里時間目標：44'59"

- 週三的 400 米間歇跑速度練習應當保持在 01'40" 每圈（標準跑道）。

- 長距離跑的配速不應快過 11'00"/ 英里（約合 06'50"/ 公里，為了快速恢復），並可以根據氣溫進行調整。

- 如果你還沒有嘗試過表中第一次長距離跑的距離，請在開始計劃前，先讓自己能跑完這一距離。

- 在週一的比賽排練時進行速度測試。

- "神奇 1 英里" 測試的總跑量作為 "全部" 位列末尾（穿插進行 "神奇 1 英里" 測試）。

- 在速度訓練結束後，不應感覺非常疲勞，而是應當略有餘力。在最後兩組重複時，慢 1-3 秒也無所謂。

週一	週二	週三	週四	週五	週六	週日
第 1 週						
MM (*/**) 合計 6.5 公里	步行 30 分鐘或 XT 或休息	速度練習 8×400 米 (*/**)	5 公里輕鬆跑 (2H) 或 XT 或休息	休息	長跑 11.5 公里 xx	休息
第 2 週						
RR (*/**) 3.2 公里 (14'30") +1200 米 (01'46"/ 圈)	步行 30 分鐘或 XT 或休息	速度練習 10×400 米 (*/**)	5 公里 輕鬆跑 (3H) 或 XT 或休息	休息	長跑 14.5 公里 xx	休息
第 3 週						
MM (*/**) 合計 8 公里	步行 30 分鐘或 XT 或休息	速度練習 12×400 米 (*/**)	5 公里 輕鬆跑 XT 或休息	休息	長跑 8 公里 (4H)	休息
第 4 週						
RR (*/**) 4 公里 (18'09") +800 米 (1'46"/ 圈)	步行 30 分鐘或 XT 或休息	速度練習 14×400 米 (*/**)	5 公里 輕鬆跑 (2H) XT 或休息	休息	長跑 17.5 公里 xx	休息
第 5 週						
MM (*/**) 合計 9.6 公里	步行 30 分鐘或 XT 或休息	速度練習 16×400 米 (*/**)	5 公里 輕鬆跑 XT 或休息	休息	8 公里 (3H)	休息

第 6 週

RR (*/**) 4.8 公里 (21'46") +1200 米 (1'46"/圈)	步行 30 分鐘或 XT 或休息	速度練習 18×400 米 (*/**)	5 公里 輕鬆跑 XT 或休息	休息	長跑 21 公里 xx	休息

第 7 週

MM (*/**) 合計 8 公里	步行 30 分鐘或 XT 或休息	速度練習 20×400 米 (*/**)	5 公里 輕鬆跑 XT 或休息	休息	8 公里 (3H)	休息

第 8 週

RR (*/**) 5.6 公里 (25'21') +800 米 (1'46"/圈)	步行 30 分鐘或 XT 或休息	速度練習 22×400 米 (*/**)	5 公里 輕鬆跑 XT 或休息	休息	長跑 24 公里 xx	休息

第 9 週

8×400 (*/**)	步行 30 分鐘 XT 或休息	速度練習 6×400 米 (*/**)	5 公里 輕鬆跑 XT 或休息	休息	6.5 公里 RR (29'00") (*/**)	休息

比賽週

(5-6)×400 (*/**)	XT 或休息	速度練習 (3-4)×400 (*/**)	5 公里 輕鬆跑	休息	比賽	

10 公里時間目標：49'59"

- 週三的 400 米間歇跑速度練習應當保持在 01'51" 每圈（標準跑道）。
- 長距離跑的配速不應快過 12'00"/ 英里（約合 07'27"/ 公里，為了快速恢復），並可以根據氣溫進行調整。
- 如果你還沒有嘗試過表中第一次長距離跑的距離，請在開始計劃前，先讓自己能跑完這一距離。
- 在週一的比賽排練時進行速度測試。
- "神奇 1 英里"測試的總跑量作為"全部"位列末尾（穿插進行"神奇 1 英里"測試）。
- 在速度訓練結束後，不應感覺非常疲勞，而是應當略有餘力。在最後兩組重複時，慢 1-3 秒也無所謂。

週一	週二	週三	週四	週五	週六	週日
第 1 週						
MM (*/**) 合計 6.5 公里	步行 30 分鐘或 XT 或休息	速度練習 6×400 米 (*/**)	5 公里 輕鬆跑 (1H) 或 XT 或休息	休息	長跑 10 公里 xx	休息
第 2 週						
RR (*/**) 3.2 公里 (16'07") +1200 米 (1'59"/ 圈)	走 30 分鐘或 XT 或休息	速度練習 8×400 米 (*/**)	5 公里 輕鬆跑 (2H) 或 XT 或休息	休息	長跑 13 公里 xx	休息

第 3 週

MM (*/**) 合計 8 公里	步行 30 分鐘或 XT 或休息	速度練習 10×400 米 (*/**)	5 公里 輕鬆跑 XT 或休息	休息	6.5 公里 (3H)	休息

第 4 週

RR (*/**) 4 公里 (20'09") +800 米 (01'59"/ 圈)	步行 30 分鐘 XT 或休息	速度練習 12×400 米 (*/**)	5 公里 輕鬆跑 (2H) XT 或休息	休息	長跑 16 公里 xx	休息

第 5 週

MM (*/**) 合計 9.6 公里	步行 30 分鐘 XT 或休息	速度練習 14×400 米 (*/**)	5 公里 輕鬆跑 XT 或休息	休息	8 公里 (3H)	休息

第 6 週

RR (*/**) 4.8 公里 (24'11") +1200 米 (01'59"/ 圈)	步行 30 分鐘 XT 或休息	速度練習 16×400 米 (*/**)	5 公里 輕鬆跑 (1H) XT 或休息	休息	長跑 17.5 公里 xx	休息

第 7 週

MM (*/**) 合計 8 公里	步行 30 分鐘或 XT 或休息	速度練習 18×400 米 (*/**)	5 公里 輕鬆跑 XT 或休息	休息	8 公里 (3H)	休息

第 8 週

RR (*/**) 5.6 公里 (28'12") +800 米 (01'59"/ 圈)	步行 30 分鐘 XT 或休息	速度練習 20×400 米 (*/**)	5 公里 輕鬆跑 或 XT 或休息	休息	長跑 21.5 公里 xx	休息

第 9 週

6×400 (*/**)	步行 30 分鐘 XT 或休息	速度練習 6×400 米 (*/**)	5 公里 輕鬆跑 XT 或休息	休息	RR (*/**) 6.5 公里 (32'14")	休息

比賽週

(5-6)×400 (*/**)	XT 或休息	速度練習 (3-4) ×400 米 (*/**)	5 公里 輕鬆跑	休息	比賽

10 公里時間目標：54'59"

- 週三的 400 米間歇跑速度練習應當保持在 02'04" 每圈（標準跑道）。
- 長距離跑的配速不應快過 13'00"/ 英里（約合 08'04"/ 公里，為了快速恢復），並可以根據氣溫進行調整。
- 如果你還沒有嘗試過表中第一次長距離跑的距離，請在開始計劃前，先讓自己能跑完這一距離。
- 在週一的比賽排練時進行速度測試。
- "神奇 1 英里" 測試的總跑量作為 "全部" 位列末尾（穿插進行 "神奇 1 英里" 測試）。

- 在速度訓練結束後，不應感覺非常疲勞，而是
 應當略有餘力。在最後兩組重複時，慢 1-3 秒也
 無所謂。

週一	週二	週三	週四	週五	週六	週日
第 1 週						
MM (*/**) 合計 6.5 公里	步行 30 分鐘 XT 或休息	速度練習 6×400 米 (*/**)	XT 或休息	休息	長跑 10 公里 xx	休息
第 2 週						
RR (*/**) 3.2 公里 (17'44") +1200 米 (02'11" 每圈)	步行 30 分鐘 XT 或休息	速度練習 8×400 米 (*/**)	XT 或休息	休息	長跑 13 公里 xx	休息
第 3 週						
MM (*/**) 合計 8 公里	步行 30 分鐘 XT 或休息	速度練習 10×400 米 (*/**)	XT 或休息	休息	長跑 6.5 公里 xx	休息
第 4 週						
RR (*/**) 4 公里 (22'09") +800 米 (02'11" 每圈)	步行 30 分鐘 XT 或休息	速度練習 12×400 米 (*/**)	XT 或休息	休息	長跑 16 公里 xx	休息

第 5 週

MM (*/**) 合計 9.6 公里	步行 30 分鐘 XT 或休息	速度練習 14×400 米 (*/**)	XT 或休息	休息	8 公里	休息

第 6 週

RR (*/**) 4.8 公里 (26'48") +1200 米 (02'11" 每圈)	步行 30 分鐘或 XT 或休息	速度練習 16×400 米 (*/**)	XT 或休息	休息	長跑 17.5 公里 xx	休息

第 7 週

MM (*/**) 合計 8 公里	步行 30 分鐘或 XT 或休息	速度練習 (*/**) 18×400 米	XT 或休息	休息	長跑 8 公里 xx	休息

第 8 週

RR (*/**) 5.6 公里 (31'03") +800 米 (2'11" 每圈)	步行 30 分鐘 XT 或休息	速度練習 20×400 米 (*/**)	XT 或休息	休息	長跑 21.5 公里 xx	休息

第 9 週

4×400 (*/**)	步行 30 分鐘 XT 或休息	速度練習 6×400 米 (*/**)	XT 或休息	休息	6.5 公里 RR (35'28")	休息

比賽週

(5-6)×400米	XT 或休息	(3-4)×400 米	XT 或休息	休息	比賽
(*/**)		(*/**)			

10 公里時間目標：59'59"

- 週三的 400 米間歇跑速度練習應當保持在 02'16" 每圈（標準跑道）。
- 長距離跑的配速不應快過 14'00"/ 英里（約合 08'42"/ 公里，為了快速恢復），並可以根據氣溫進行調整。
- 如果你還沒有嘗試過表中第一次長距離跑的距離，請在開始計劃前，先讓自己能跑完這一距離。
- 在週一的比賽排練時進行速度測試。
- "神奇 1 英里" 測試的總跑量作為 "全部" 位列末尾（穿插進行 "神奇 1 英里" 測試）。
- 在速度訓練結束後，不應感覺非常疲勞，而是應當略有餘力。在最後兩組重複時，慢 1-3 秒也無所謂。

週一	週二	週三	週四	週五	週六	週日
第 1 週						
MM (*/**) 合計 6.5 公里	步行 30 分鐘或 XT 或休息	速度練習 6×400 米 (*/**)	XT 或休息	休息	長跑 10 公里 xx	休息

第 2 週

RR（*/**）3.2 公里（19'20"）+1200 米（02'22"/ 圈）	步行 30 分鐘，XT 或休息	速度練習 8×400 米（*/**）	XT 或休息	休息	長跑 13 公里 xx	休息

第 3 週

MM（*/**）合計 8 公里	步行 30 分鐘 XT 或休息	速度練習 10×400 米（*/**）	XT 或休息	休息	長跑 6.5 公里 xx	休息

第 4 週

RR（*/**）4 公里（24'11"）+800 米（02'22"/ 圈）	步行 30 分鐘 XT 或休息	速度練習 12×400 米（*/**）	XT 或休息	休息	長跑 16 公里 xx	休息

第 5 週

MM（*/**）合計 9.6 公里	步行 30 分鐘 XT 或休息	速度練習 14×400 米（*/**）	XT 或休息	休息	8 公里	休息

第 6 週

RR（*/**）4.8 公里（29'00"）+1200 米（02'22"/ 圈）	步行 30 分鐘 XT 或休息	速度練習 16×400 米（*/**）	XT 或休息	休息	長跑 17.5 公里 xx	休息

第 7 週

MM (*/**) 合計 8 公里	步行 30 分鐘 XT 或休息	速度練習 18×400 米 (*/**)	XT 或休息	休息	長跑 8 公里 xx	休息

第 8 週

RR (*/**) 5.6 公里 (33'49") +800 米 (02'22"/ 圈)	步行 30 分鐘 XT 或休息	速度練習 20×400 米 (*/**)	XT 或休息	休息	長跑 21.5 公里 xx	休息

第 9 週

4×400 (*/**)	步行 30 分鐘 XT 或休息 (*/**)	速度練習 6×400 米	XT 或休息	休息	6.5 公里 RR (*/**) (38'42")	休息

比賽週

(5-6)×400 (*/**)	XT 或休息	速度練習 (3-4) ×400 米 (*/**)	XT 或休息	休息	比賽	

10 公里時間目標：01h09'

- 週三的 400 米間歇跑速度練習應當保持在 02'38" 每圈（標準跑道）。
- 長距離跑的配速不應快過 15'00"/ 英里（約合 09'19"/ 公里，為了快速恢復），並可以根據氣溫進行調整。

- 如果你還沒有嘗試過表中第一次長距離跑的距離，請先在開始計劃前，讓自己能跑完這一距離。
- 在週一的比賽排練時進行速度測試。
- "神奇 1 英里"測試的總跑量作為"全部"位列末尾（穿插進行"神奇 1 英里"測試）。
- 在速度訓練結束後，不應感覺非常疲勞，而是應當略有餘力。在最後兩組重複時，慢 1-3 秒也無所謂。

週一	週二	週三	週四	週五	週六	週日
第 1 週						
MM (*/**) 合計 6.5 公里	步行 30 分鐘 XT 或休息	速度練習 6×400 (*/**)	XT 或休息	休息	長跑 10 公里 xx	休息
第 2 週						
RR (*/**) 3.2 公里 (22'15") +1200 米 (02'48" 每圈)	步行 30 分鐘 XT 或休息	速度練習 8×400 (*/**)	XT 或休息	休息	長跑 13 公里 xx	休息
第 3 週						
MM (*/**) 合計 8 公里	步行 30 分鐘 XT 或休息	速度練習 10×400 (*/**)	XT 或休息	休息	長跑 6.5 公里 xx	休息

第 4 週

RR (*/**) 4 公里 (27'48") +800 米 (02'48" 每圈)	步行 30 分鐘 XT 或休息	速度練習 12×400 (*/**)	XT 或休息	休息	長跑 16 公里 xx	休息

第 5 週

MM (*/**) 合計 9.6 公里	步行 30 分鐘 XT 或休息	速度練習 14×400 (*/**)	XT 或休息	休息	8 公里	休息

第 6 週

RR (*/**) 4.8 公里 (33'20") +1200 米 (02'48" 每圈)	步行 30 分鐘 XT 或休息	速度練習 16×400 (*/**)	XT 或休息	休息	長跑 17.5 公里 xx	休息

第 7 週

MM (*/**) 合計 8 公里	步行 30 分鐘 XT 或休息	速度練習 18×400 (*/**)	XT 或休息	休息	長跑 8 公里 xx	休息

第 8 週

RR (*/**) 5.6 公里 (38'55") +800 米 (02'48" 每圈)	步行 30 分鐘 XT 或休息	速度練習 20×400 (*/**)	XT 或休息	休息	長跑 21.5 公里 xx	休息

第 9 週

4×400 (*/**)	步行 30 分鐘 XT 或休息 (*/**)	速度練習 6×400 (*/**)	XT 或休息	休息	6.5 公里 RR (44'30")	休息

比賽週

(5-6) ×400 (*/**)	XT 或休息	速度練習 (3-4) ×400 (*/**)	XT 或休息	休息	比賽	

10 公里時間目標：01h19'

- 週三的 400 米間歇跑速度練習應當保持在 03'02" 每圈（標準跑道）。
- 長距離跑的配速不應快過 16'00"/ 英里（約合 09'56"/ 公里，為了快速恢復），並可以根據氣溫進行調整。
- 如果你還沒有嘗試過表中第一次長距離跑的距離，請先在開始計劃前，讓自己能跑完這一距離。
- 在週一的比賽排練時進行速度測試。
- "神奇 1 英里" 測試的總跑量作為 "全部" 位列末尾（穿插進行

"神奇 1 英里"測試）。

- 在速度訓練結束後，不應感覺非常疲勞，而是應當略有餘力。在最後兩組重複時，慢 1-3 秒也無所謂。

週一	週二	週三	週四	週五	週六	週日
第 1 週						
MM (*/**) 合計 6.5 公里	步行 30 分鐘 XT 或休息	速度練習 6×400 米 (*/**)	XT 或休息	休息	長跑 10 公里 xx	休息
第 2 週						
RR (*/**) 3.2 公里 (25'27") +1200 米 (03'09"/ 圈)	步行 30 分鐘 XT 或休息	速度練習 8×400 米 (*/**)	XT 或休息	休息	長跑 13 公里 xx	休息
第 3 週						
MM (*/**) 合計 8 公里	步行 30 分鐘 XT 或休息	速度練習 10×400 米 (*/**)	XT 或休息	休息	長跑 6.5 公里 xx	休息
第 4 週						
RR (*/**) 4 公里 (31'50") +800 米 (03'09"/ 圈)	步行 30 分鐘 XT 或休息	速度練習 12×400 米 (*/**)	XT 或休息	休息	長跑 16 公里 xx	休息

第 5 週

MM (*/**) 合計 9.6 公里	步行 30 分鐘 XT 或休息	速度練習 14×400 米 (*/**)	XT 或休息	休息	8 公里	休息

第 6 週

RR (*/**) 4.8 公里 (38'13") +1200 米 (03'09"/ 圈)	步行 30 分鐘 XT 或休息	速度練習 16×400 米 (*/**)	XT 或休息	休息	長跑 17.5 公里 xx	休息

第 7 週

MM (*/**) 合計 8 公里	步行 30 分鐘 XT 或休息	速度練習 18×400 米 (*/**)	XT 或休息	休息	長跑 8 公里 xx	休息

第 8 週

RR (*/**) 5.6 公里 (44'35") +800 米 (3'09"/ 圈)	步行 30 分鐘 XT 或休息	速度練習 20×400 米 (*/**)	XT 或休息	休息	長跑 21.5 公里 xx	休息

第 9 週

4×400 (*/**)	步行 30 分鐘 XT 或休息	速度練習 6×400 米 (*/**)	XT 或休息	休息	6.5 公里 RR (50'55") (*/**)	休息

比賽週

(5-6) ×400 (*/**)	XT 或 休息	速度練習 (3-4) ×400 (*/**)	XT 或 休息	休息	比賽	

第 10 章

訓練如何
作用**於身體**？

心、肺、腦、神經的 "團隊"

在團隊類職業競技運動中，一個常見的現象是——幾個天才運動員，打不過一幫能力稍差、但是 "抱團" 的隊伍。5 公里 /10 公里訓練計劃每一部分，都會提高你的能力。不過，只有當你有規律地循序漸進練習時，整體能力提高的幅度，才會大於每種能力提高幅度之和。

更強的心臟：如同其他肌肉，經過系統的耐力訓練後，心臟的強度和效率都會提高。進行速度練習，會提升心血管系統的適應能力。

肺：呼吸以及體內氣體交換的效率得以提升。

內啡肽 (天然止疼藥)：可以減輕不適。當你的耐力與速度門檻得到提升後，會產生放鬆和興奮的感覺。

長距離跑可以讓你的耐力門檻超越比賽距離：通過逐漸延長長距離慢跑，你可以訓練肌肉細胞，提高氧氣利用率和持續產生能量的能力，從而提升長跑效

率。漸進式的長跑訓練可以增加毛細血管供應氧氣的輻射範圍，以及促進身體內的廢物代謝。通過對這種類似“水泵”作用的改進，體能可以達到應對長跑的最佳狀態。這一系列改進的好處是：即使在疲勞的時候，依然可以保持體力。

第一次參加 5 公里跑或 10 公里跑的人，至少應當隔天訓練一次（比如週二與週四）： 週二與週四分別進行半小時跑步，就可以維持週末訓練需要的耐力水平。如果跑者按照這一計劃訓練，幾乎不會遭遇甚麼傷病。如果你的訓練量大於該計劃，並且沒有出現傷痛，你也可以謹慎地堅持原來的訓練計劃。根據本計劃，以某個成績為目標的跑者，在週二或週四應該進行速度或跑坡練習。

動作練習： 通過改進跑步動作，提高跑步效率。

速度練習： 提高無氧門檻。每次進行速度練習，都是向着目標速度接近一步。每次練習結束時，即使你感覺疲勞，依然可以按照合適的速度，堅持跑上一段距離。速度練習可以類比比賽臨近結束時的情形，能讓你的身體、頭腦和意志更好地融為一體。

第 11 章

跑得更快更輕鬆的 5 公里/10 公里 動作訓練

　　下面的動作訓練，幫助過數以千計的跑者備戰 5
公里跑和 10 公里跑。每週進行兩次動作練習，初級跑
者們能夠發現，堅持跑步會更為輕鬆；資深跑者們能
夠發現，保持比賽速度會更為輕鬆。每個動作練習都
以提高具體的能力為目標，當你進行完所有動作練習
後，你會感到腳下輕鬆，姿勢改進，主要肌肉羣也更
加強壯。經常進行動作練習，有助於消除跑步時多餘
的肢體動作，減緩衝擊，節省體力，增加步幅或提高
步頻。每個練習都會讓你跑得更為順暢和高效。

何時

　　動作訓練應當在長距離跑之後進行。也可作為"神
奇 1 英里"、比賽或是速度練習前的熱身環節。許多
跑者告訴我，動作訓練是讓原來有些"枯燥"的練習更
為有趣的好方法。

步頻練習：改進雙腿輪替動作

這一練習可以提高跑步效率，同時還可以改進跑步動作。如果你堅持每週練習，那麼在若干週或若干月後，你會發現自己的步頻在不知不覺中逐漸增加了。

1. 行走 5 分鐘熱身，然後輕緩地跑走結合 10 分鐘。
2. 慢跑 1-2 分鐘，然後進行 30 秒計時跑，在這 30 秒裏，數左腳落地的步數。
3. 走 1 分鐘。
4. 在第二個 30 秒鐘的動作練習時段，嘗試增加 1-2 次左腳落地次數。
5. 重複 3-7 次，每次增加 1-2 次左腳落地次數。
6. 如果不能再增加，那就維持目前的次數。

在增加步頻的過程中，身體的自發調控機制會產生一系列的適應，讓腳、腿、神經系統以及身體對步頻帶來的感知功能協同運作，形成有效率的整體動作：

- 腳落地動作更輕盈敏捷。
- 腿部與雙腳在跑步時的額外動作越來越少，直至消失。
- 身體的移動與前進更為省力。
- 與地面的距離更近，減少無謂的彈跳動作。
- 腳踝的效率提高。
- 減少易疼痛部位的使用。

加速練習

這是關於速度的動作練習，或者叫作法特萊克（Fartlek）練習。通過有規律的訓練，能夠適應不同的跑步速度，並且讓全身肌肉在不同速度下靈活切換。最大的練習收穫，就是學會如何順應運動慣性。

1. 在不進行長距離跑的日子裏，穿插在較短的跑步中進行；或是作為速度練習測試跑與比賽前的熱身。

2. 用約 800 米的輕鬆跑來熱身。

3. 許多跑者在進行完步頻練習後立即轉入速度練習，當然，你也可以根據需要在二者中間留出間隔。

4. 每次做 4-8 組。

5. 每週至少做一次。

6. 既不要衝刺，也不要耗盡體力。

在一日速成跑步班以及週末的健身跑課程上，我經年累月地教授這一方法，我可以說，只要按照下列原則（而非細節）訓練，多數人都能取得進步。因此，只管去嘗試吧！

加速最重要的練習：想像一下自己跑下坡的瞬間，那就是加速。如果你願意，你可以利用下坡練習。但重要的是，請在平地上至少做兩次。哪怕只有 5-10 步，你也要好好利用練習的時間。

堅持每週練習：正如步頻訓練，動作練習的規律性十分重要。如果你與常人水平相似，那麼最初的速度練習不會太快。只有每週都練，才能保證你能把加速狀態維持的越來越久。

不拘小節：我用"步數計算"作為動作練習的一般要領。但是，不要糾結於精確的數字。最重要的是，在時間長短不等的練習中，把動作做標準，並提高熟練度。

順暢過渡：在進行不同的速度訓練時，你相當於

把自己當成一輛車，在不同的檔位之間切換。不要突然改變運動強度，而是要採取漸進式的過渡。

如何做到

- 首先，以稍快速度跑 15 步，逐漸過渡到習慣的跑步速度。
- 然後再經過 15 步，達到在比賽中的速度。
- 下面該是減速階段了，先儘量長時間地讓自己借助剛才加速時獲得的慣性，再逐漸減速。 一開始，你只能借助慣性跑四五步，但是在幾個月後，你就能跑 20 步，甚至 30 步或更多了。

整體目標：每週堅持進行動作練習，會讓你在跑步時感覺更加輕鬆順暢。這樣就可以在不耗費更多體能的情況下跑得更快，這就是動作練習的目標。

有時候，你借助慣性會跑得更遠一些。通過經常練習，你會發現，即使用最小的身體前傾角度，也可以利用慣性在平地上跑 10-20 碼（9.14-18.28 米）。通常而言，加速並利用慣性可以節約體能、減少疲勞，在比賽中保持較快的速度。

第 12 章

速度訓練
的重要性

從某種意義上說，每個跑者都希望自己能夠跑得更快，甚至嫉妒那些同時開始跑步，但早在一年前就取得更大進步的人。有些平時看似不怎麼活動的人，擁有優秀的耐力運動潛能。事實上，跑者們最希望拿來說事兒的，還是更快的跑步速度。本章會解釋速度訓練為甚麼重要、注意事項，以及如何讓你跑得更快。

我不建議第一次參加 5 公里或 10 公里比賽就以時間成績為目標：還是參加完第一場比賽，再來翻閱本章吧。在早期的訓練計劃中，應當把通過長跑，從提高耐力中獲得滿足感作為重點。只要能夠完成，就是第一次比賽的勝利（挺直身體，面帶微笑地越過終點）。

了解自己的極限：多數人窮盡一生也沒有機會去探索生理極限，更別說去逾越它了。某些進行速度練習的初級跑者們沉溺在挑戰自我的虛幻中，陷入成癮狀態，導致練習過度。本書中的訓練計劃是漸進提升

的，能夠讓你逐漸提高能力，每次只需要比現在跑得快一點。人可以控制自己的努力水平，因此你可以採用相對保守的訓練策略。提高能力的過程包括預測和調整，以及進退有據，勞逸結合。正確地進行速度練習，可以讓身體、思維以及精神更好地融為一體，增進全面健康。

每次練習都會稍稍增加速度跑的重複組數。你的肌肉適應和心肺功能會在訓練中得到提升，對速度的判斷能力以及毅力也會進步。哪怕只在一個季度中進行速度訓練，也能起到減緩比賽焦慮的作用。在跑步訓練中克服微小困難的經歷，也可被用在生活中的其他方面，去面對未知的挑戰。就我所知，唯一能夠戰勝比賽中疲勞的方法，就是通過速度訓練去模擬這種疲勞，然後進行適應。

主觀認知：有些最為謙卑的初級跑者，在訓練中成為了積極的競技跑者。隨着成績的提升，主觀認知也在發生更大的變化。"如果我每週進行一次速度練習，成績能提高 10 秒；那麼一週兩練就能提高 20 秒。"於是，他們就犯了錯誤，只把年齡組的成績排位作為對跑步滿意的唯一來源。

在這種情緒的驅使下，跑者很難享受到內啡肽的快樂，因為成績成了判斷快樂的唯一標準。這種心理常常導致比賽失利（因為賽前過度訓練），以及隨之而來的失望。如果用品嘗蛋糕打比方，我希望你的樂趣來自蛋糕的材料和口味（跑步帶來的身心收益），把成績進步當作蛋糕尖上的糖霜（錦上添花）。

在成績提高的同時，自然能夠獲得精神愉悅；同時也要意識到，改進絕不可能無窮無盡。當表現不如人意時，必須正確地調整心理。在速度訓練時，會發生自然選擇的過程：思想必須順應現實情況，並進行調整。通過維持和享受每週一次的輕鬆跑，你可以認識志同道合的跑友，分享跑步的樂趣；在跑得開心的同時，維持對自己跑步能力的正確認識。

跑步不可避免地要受到天氣等不可控因素的影響。請記錄至少半

數這種場合下的成績：比賽成績比預期的慢。出現這種局面的原因常常是主觀想要快跑，而實際能力和現實條件並不允許。請保持耐心，從失敗中反思總結，不斷進步。

保持信心，樂觀前行。與其他方式相比，挑戰極限可以讓你更加了解自己。真正的收穫在於：找到內心的力量，利用它來克服比賽或生活中遇到的更大困難。

快跑需要多努力

為了跑得更快，你必須超越目前的能力。當心！即使略微超過目前的極限，也需要更長的恢復時間，並且受傷的風險也會更大。秘訣就是每次訓練略有提高，並且保證足夠的休息時間，這樣才能更好地恢復和改進體能。漸進增加訓練強度的好處是可以持續的增進健康。

我們的身體具有通過最少量的活動節約體能的內在機制。因此，在經過數月的漸進式訓練，提高了與長跑有關的耐力後，腿部的肌肉，肌腱以及韌帶依然需要適應速度訓練。避免傷病的最好方法，就是在訓練時逐漸增加重複組數、跑步時間以及強度。只有讓身體充分休息恢復，才能提升運動能力。在休息期間，身體會自主產生以下適應：

- 線粒體（肌肉細胞內的能源產生單位）的數量以及功能都會增加。
- 腳的運動機制會得到改進，讓跑步更為省力。
- 腿會產生抗疲勞的適應。

- 肌肉細胞的協同動作增強，變得更結實，運動能力提高，有利於向心臟回流血液。
- 注意力更集中。
- 當你發現自己的能力提高時，精神會更亢奮。

內啡肽止疼，讓你感覺更愉悅

以任何速度跑步，特別是參加速度訓練，身體都會自我提示需要止疼，本能反應就是分泌天然止痛劑——內啡肽。這種類似麻醉劑的激素，可以對付肌肉的不適，並且改進情緒——尤其是在跑步後。在恢復期間進行步行，能夠聚集內啡肽，進一步提升愉悅感。

逐漸提升運動負荷

堅持系統訓練，在運動負擔逐步微量增加，並且有足夠的時間進行休息恢復時，能夠逐步提高體能。但是，如果運動量過大，或是休息不足，疼痛就會不斷加劇，傷病風險也會隨之而來。進行適當的速度練習，可以在解決上述問題的同時，讓你逐步達到預期的目標。只要練習得當，多數跑者的水平可以在數年內不斷提升。

速度"重複"與休息"間隔"

一組速度練習由若干次重複的等距離跑步組成（通常是在操場上跑圈），相鄰兩次跑步之間穿插一定時長的間隔休息，用於恢復體力。當我們在速度練習中跑得比預計的比賽速度略快，並且跑量也比上週訓練中略大時，增加的運功負擔會使肌肉細胞、肌腱等發生微損傷，這些損傷會引起微觀結構的改變與適應，結果是輕微的超負荷運動能夠讓身體變得更結實。但是，這種刺激必須適度，並且伴以足夠的休息，來讓身體進行調整。

通過動作練習讓身體適應速度訓練

據我所知，讓身體適應動作練習的最佳方式，是在"動作練習"章節中的兩套動作：步頻練習與加速練習。前者可以幫助加快步頻；後者則是通過一系列短時間準備，將練習者逐步引入速度訓練。在適應期進行的跑步大多數都是輕鬆跑。我建議在每週1次或2次的短距離跑訓練中進行動作練習，改進跑步效率，使肌肉產生適應，幾乎不受傷地應對強度更大的後續速度訓練。

每週練習的適度增加會導致肌肉的輕度損傷

每週的速度訓練包括若干次速度跑，以及其間穿插的休息間隔。隨着速度跑次數逐週增加，身體承受的運動負荷也在不斷增加。每週的訓練都會把肌體推向略微超過上週極限的水平。肌纖維在重複運動動作的過程中，也會不斷經歷疲勞。在隨後的一兩天內，肌肉和肌腱會出現酸疼，以及全身疲勞。在速度訓練後的一兩天裏，有的人連走路都會覺得困難，這種現象多數屬於正常範圍。當不適感非常嚴重時，也許就是訓練過度了。此外，運動負擔過大還會導致情緒低落。

損害

大強度訓練後的細胞損傷如下：

- 肌細胞膜撕裂。
- 線粒體（細胞內的能量單元）被吞噬。

- 肌肉內糖原含量降低（速度訓練需要的能量來源）。
- 運動產生的代謝廢物，如骨骼、肌肉的微觀碎片等生理“垃圾”在肌體中堆積並發生化學反應。
- 有時還會發生血管與動脈的微觀撕裂。血液由血管破損處流入肌肉。

這些損傷會讓肌肉、肌腱等經過恢復變得比原來更為結實

當體能活動超越目前的極限後，在適應機制的作用下，身體經過充分的休息會變得更結實。運動負荷的微量漸增好過大量劇增，因為前者能夠更快得實現恢復和適應。

如果想提高體能，必須保證足夠休息

在速度訓練後的兩天內，如果你獲得了足夠的休息，會看到以下可喜變化：

- 體內代謝廢物清理乾淨。
- 細胞膜變厚，能承受更大的負荷而不會破損。
- 線粒體的數量和體積增加，以後供給能量的效率提高。
- 循環系統的微損傷獲得恢復。
- 如能堅持按計劃訓練，一系列其他的生理適應也會隨即發生，比如毛細血管密度增加（循環系統的末梢），這就提高了氧氣以及代謝產物交換的效率。

這些還只是關於提高運動能力方面的進步：運動生理機制、神經系統、體能、肌肉效率等。伴隨體能增強的，還有思想與心理的提升。心理，身體與心靈結合成了整體，共同提高健康和運動能力。此外，積極的心態同樣是重要的收穫。

優質休息：兩次訓練間的 48 小時

在兩次練習之間的 48 小時休息期，請不要從事那些需要持續使用腿部、雙腳肌肉與跟腱的運動（踏頻器，有氧台階以及沒有腳箍的動感單車）。如果某個薄弱部位有痛點，請不要做刺激痛點的運動。行走是休息日適合進行的緩和鍛煉。同時，還可以進行本書中的一系列交叉練習。只要不持續使用跑步時勞損的肌肉，都是可以在這段休息期進行的練習。

注意垃圾里程

為了時間目標訓練的人，經常因為在本該休息的日子依然訓練而受傷。比起長距離跑，速度練習帶給腿腳的負擔更大，需要 48 小時的休息期。而在此期間進行的短距離跑，既不能引起身體的適應，又不能讓疲勞得到恢復。

規律性

為了持續產生適應，你必須保持訓練具有規律性，比如堅持每 2 天跑一次。為了能夠越跑越快，就要按照本書中的訓練計劃堅持練習（加速跑以及步頻訓練），每週進行速度間歇跑。只要身體允許，可以每次比計劃多跑 1 公里；但最好還是儘量按照計劃進行。如果連續兩次錯過訓練，就有可能損失已經獲得的能力。放下的越久，再撿起來就越不容易。

"肌肉記憶"

即使時間久遠，你的神經肌肉系統也會"記住"經常從事的肌肉活動模式。你堅持跑步的時間越久，因故停跑後就越容易重新開始。例如，在進行速度練習的最初幾個月裏，你需要中斷跑步一週。如果你曾經堅持跑步數年，一週的短暫中斷並不會對逐漸回歸跑步產生甚麼影響，過往的經驗還能讓你順利找到跑步的感覺。在中斷一段後重新開始速度練習時，請記得從慢速開始逐漸恢復。

技巧：擔心沒有時間嗎？只要做幾個簡單練習

假設你無法到操場訓練，最多只能跑 15 分鐘。那麼請這麼做：先進行 3-4 分鐘逐漸加速的慢跑；在接下來的 5-9 分鐘裏，按照在操場訓練的計劃速度進行幾次 1-2 分鐘的加速跑；最後逐漸減速跑 3-5 分鐘。即使速度不理想也不要自責。這樣總好過一週不動。到了下一週，就可以按照那時的計劃繼續練習了。

在長距離跑時進行有氧練習

有氧的含義是"存在氧氣"。有氧跑是那些能夠舒適進行的慢跑，這時，肌肉能夠從血液中獲得足夠的氧氣，來維持細胞中的能量供給（主要是依靠消耗脂肪）。在有氧跑步時，肌肉中的代謝廢物產量最低，易於清除，並且不會形成大塊的肌肉。

速度練習：進入無氧區，產生"氧債"

無氧跑步意味着儘力跑快、跑遠。當你在訓練中接近極限時，肌肉無法獲得更多的氧氣去使用最高效的燃料 —— 脂肪，因此只能退而求其次地去消耗儲量有限的糖原。使用糖原作為能量產生的代謝廢物迅速集聚在細胞中，導致肌肉緊張，呼吸急促。於是，你就進入了

被稱為"氧債"的狀態。如果你在無氧狀態下跑的時間過長，就會越跑越慢直至筋疲力盡。但是，如果你要達到某個時間目標，並且按照合適的速度跑，那麼無氧跑步只佔整個比賽或訓練過程的很少一部分。

無氧門檻

隨着速度練習次數的增加，你的無氧門檻也在不斷提高。這意味着，按照相同的速度，在不耗盡全部體力的前提下，你能比以往跑得更遠。在到達疲勞點之前，肌肉能夠推動身體跑得更快更遠。每次速度練習都會讓你不斷深入無氧狀態，速度訓練可以通過提高無氧門檻加強運動能力，讓身心更加適應無氧狀態下的跑步，更能忍受肌肉的緊張和疲勞 —— 即使在這種情況下依然堅持不放棄。擁有無氧運動狀態的較強承受力，是跑快的基礎。

關於有氧狀態的説話測試

- 如果能夠不費力地長時交談，那麼就是處於有氧狀態。

- 如果能夠保持不費力説話 30 秒，隨後的喘息不超過 10 秒，那麼就是大部分時間處於有氧狀態。

- 如果只能説話 10 秒鐘，然後就要喘息 10 秒鐘，這時開始遇到無氧門檻。

- 如果只能説幾個詞，並且大部分時間氣喘呼呼，那麼就是處於無氧狀態。

為了達到目標，你是否訓練過度？

過度專注於時間目標，你就會面臨很大的壓力，甚至難免會有負面情緒。當出現這些不好的苗頭時，請先休整身心。

- 跑步已經不再是樂趣。
- 不再期待跑步。
- 當談論跑步時，總是談到負面的體驗。
- 跑步中的負面體驗影響了生活的其他方面。
- 把跑步當作任務，而不是娛樂。

速度練習與個人成長

除了跑步能力的提高，你還應當看到堅持跑步訓練帶來的綜合運動能力與耐力的提高，這可能讓你受益一生。在絕大多數情況下，跑步都充滿了意想不到的快樂，這份快樂會讓你在面對困難時充滿樂觀精神。大強度訓練產生的能力提升，同樣會帶來快樂與滿足感。

速度練習的真相是，遇到挫折的場合情況遠遠多過獲得的成就。但是，正是這些挫折，讓你能夠更好地學習反思。克服困難讓你更為堅強，也是進步過程中最寶貴的收穫。在你發掘自身潛能的過程中，你會發現自己的能力超乎想像。

第 13 章

5公里/10公里
比賽日攻略

許多第一次參加 5 公里 /10 公里賽的跑者都會被現場熱烈氣氛感染，如果這種精神能量能夠變為可以裝進容器的燃料，恐怕足以省下好幾個星期的汽油費了。幾乎每個參賽者都帶着好心情，自始至終分享着激動和喜悦。

比賽的看點

- 好玩熱鬧。
- 比賽後的吃喝等。
- 服裝與其他福利。
- 娛樂活動。
- 如果是第一次參賽，請尋找一場充滿趣味元素、美食，以及初級跑者比例較多的賽事。
- 如果你想提高成績，請找一場不太擁擠、組織完善以及賽道較為平直的比賽（不要有太多起伏和轉彎）。

需要考慮的其他因素

- 賽道的難度 —— 請了解賽道的難度與難點，選一個在容易出成績的賽道上舉辦的比賽。

- 天氣狀況 —— 查看比賽日的氣象資料，理想的氣溫是在 14 攝氏度以下。當氣溫高於 14 攝氏度時，每升高 2 度，對應的配速就要慢 20 秒 / 公里。
- 賽會組織 —— 組織者是否將比賽細節安排得井井有條，比如採用精確的計時與測量（例如比賽晶片），不排長隊，容易報名，準時開始，以及那些最慢的跑者是否得到了組織者承諾提供的吃喝給養。
- 競技跑者喜歡參加比賽，並且對組織者表示感謝。

渠道：如何查找比賽

跑步用品店

跑者很容易得到賽事組織者提供的報名表，以及其他文字資料。請向有關人士說明你是第一次參賽，還是準備達到某個時間目標。按照前述標準，挑選一場比賽吧。

跑步愛好者

參照上述標準。向身邊的跑步愛好者打聽一下有哪些經典賽事值得參加，詢問如何報名，以及比賽概況等細節。此外，跑步用品店的導購，報紙雜誌上的評論，都可以幫助你選擇比賽。

跑步俱樂部

請加入附近的跑步俱樂部（如果有），俱樂部成員也會向你推薦比賽。你可以通過網絡搜索查找跑步俱樂部，例如，在美國，全美路跑者俱樂部（Road Runner's Club of American）是全國性的跑步俱樂部，在它的網站上可以查到各地區跑步俱樂部的信息。

報紙廣告

許多報紙的週末或體育版，會刊登當地體育賽事的資訊。在美國，一些週五或週日出版的報紙的生活欄目中會有此類內容，還有一些會登載在體育版的"跑步"或"路跑賽"欄目下。

網絡搜索

通過網路檢索"跑步比賽"等內容，會有很多結果。此外，還有專門從事比賽在線報名的服務企業，比如"益跑網"等。在這些網站上，你時常可以找到住所附近的比賽，查閱概況然後報名參加。

如何報名

在線報名。越來越多的比賽開始採取在線報名的形式，這就省略了尋找報名表以及在截止日期前填寫郵寄的過程。

手寫報名表並郵寄。在美國，有的跑步用品店會有一些合作比賽和健身俱樂部的報名表。你需要做的是填寫姓名、通訊位址、服裝尺寸等資訊，並簽署免

責協定。有的還需要現場繳納報名費用。

在比賽時出現。有的比賽不提供比賽當日的報名，請在事前予以確認。拖延總是有代價的 —— 但你可以得到更為精確的比賽當天天氣預報。

排練

如果有可能，請至少沿着賽道跑一次。你會了解如何抵達，如何停車（或是如何離場），各種設施如何分佈等比賽細節。如果你打算開車去參賽，請提前開到停車場熟悉環境。這樣，在熙熙攘攘的比賽日，你就能夠駕輕就熟地處理相關事務。在賽道的最後半公里連跑 2 次，因為這是比賽中最重要的部分。此外，還要觀察哪些位置可以用來步行休息（比如人行道或輔助路）。

想像排隊的場景。第一次參賽的跑者應當站在起點的末尾。如果站得靠前，就有可能擋住速度較快的跑者。第一次比賽不妨慢慢跑，以享受過程為主。如果你在比賽中打算像平時訓練那樣，靠走路來休息，那麼最好還是站在隊伍的後方；如果有輔助路或人行道，你就可以在那裏步行休息了。

比賽前的下午

在比賽前一天不要跑步。即使你在比賽前兩天都不跑，也不會失去已經具有的能力。有的比賽在賽前 1-3 天還舉辦展覽會，運動行業的公司會展示鞋服、裝備、書籍等，而且價格通常也不貴。請注意在展會現場銷售的跑鞋，這些鞋子可能號碼不全，並且在賽前試穿的時間非常有限。最好是去跑步用品專賣店買鞋，參照本書中的買鞋建議，購買合腳的跑鞋。

有的比賽會要求跑者在比賽前領取參賽號碼，以及計時晶片。請在比賽網站或是報名表上查閱有關資訊。多數比賽允許跑者在當天領

取物資，請提前確認。

比賽號碼

比賽號碼應當用別針固定在服裝前方，始終保持可見性，並在比賽中全程佩戴。

電子晶片

越來越多的比賽開始採用感應晶片的電子計時系統，晶片會記錄你的比賽號碼以及通過終點的成績。晶片應當被固定在鞋面的正上方，有的比賽也提供戴在手上或腳腕的指卡或腕帶晶片。如果晶片不是一次性使用，在終點會有志願者負責回收，請在見到志願者時從鞋子上取下晶片交還。在有的比賽中，對不退還晶片者，要扣取賽前繳納的晶片按金。

補充碳水化合物

有的比賽會提供賽前晚宴，不過，最常見的情形是跑者們圍坐聊天。一般經驗是比賽前不要吃得太飽。有的跑者誤以為，比賽前的那頓晚飯應該使勁多吃，但這樣做的結果往往適得其反。人體消化系統把食物加工成比賽中所需的供能物質，需要 24 小時甚至更久。因此，少吃未必是壞事。

如果肚子裏的未消化食物太多，在比賽時就會隨着身體活動顛簸，感覺一定不會好，甚至會發生腹瀉等尷尬的情況。既然比賽前一天的下午和晚上不能不吃，那麼最好的辦法就是少吃多餐；並且隨着休息時間的來臨，減少每次吃下的東西。如同其他類似的情

況，比賽前的飲食也可以通過"排練"去適應，弄明白甚麼食物合胃口，應該吃多少，何時停止吃東西，以及甚麼不該吃等。在長跑訓練前的那天晚上或下午，可以用來適應比賽時的飲食。在比賽前，照搬過往的成功經驗吧。

喝水

在比賽前一天，要有規律地喝水。如果已經連續幾小時沒喝水，請每小時喝 250 毫升水或運動飲料。在比賽前 60-90 分鐘裏，不要喝太多水，喝多了反而可能在比賽中找廁所耽誤時間。許多比賽都會在賽道兩旁佈置移動公廁，因為喝水過多不得不"澆樹"的不文明現象，在比賽中真的是太普遍了。請在比賽前 2 小時喝 180-310 毫升的水或飲料，這個數量的飲水通常不會對比賽造成甚麼影響。

技巧：如果你在長距離跑之前練習飲水，就能發現比賽時應該喝多少。請記錄每次的喝水量和時間，這樣你就知道多久需要去一次廁所了。

比賽前一晚

在下午 6 點過後，吃東西就成為了可選事項。如果餓了，就吃點以前習慣吃的簡餐。只要不至於睡覺時被餓醒，吃得越少越好。在睡前兩小時，再喝 250 毫升含有電解質的運動飲料。

酒精可能引發次日上午的中樞神經系統抑制，因此在比賽前一天最好不要喝酒。有的跑者可以喝一點紅酒或啤酒，而另一些人則滴酒不沾。如果想喝酒，最好少喝。

將比賽服裝等物品準備停當，這樣第二天早上就可以節約時間了。這些物品包括：

- 手錶設置好"跑 / 走"切換提醒。
- 鞋與襪。

- 短褲。
- 上衣（請參閱穿衣參考）。
- 把比賽號碼固定在服裝正前方。
- 幾枚額外的安全別針。
- 水與電解質飲料，以及賽後飲品。
- 補充體能的食品。
- 繃帶，凡士林以及其他可能用到的急救物資。
- 現金，也許比賽日現場報名時需要使用（請查閱比賽網站等資訊），有些比賽的現場報名費比提前報名的費用更高。
- 根據比賽規程固定好計時晶片。
- 在起點排隊時打發時間的笑話和故事。
- 一份"比賽日清單"，形式詳見下文。

睡眠

你的睡眠品質不可預知。但是，即使沒睡好也不要太過擔心。我指導過的許多跑者每逢比賽就整晚睡不着，但這並不影響他們發揮水平，甚至取得最好成績。當然，睡不好絕不是好事。不過，萬一遇到睡眠障礙，那就忽略它吧。

比賽日清單

比賽時攜帶日程清單，可以做到有備無患。在比賽當天，除了健康與安全，不要嘗試任何新鮮事物。我知道的唯一有好處並值得嘗試的新事物，就是在比賽中採用跑走結合策略，即使是第一次比賽的初跑者也可從中獲益。否則，還是執行原來的計劃吧。

飲水和如廁：早上醒來後，按照已經在長跑訓練日習慣的飲水量去喝水。如果需要喝能量飲料，請在比賽前 30 分鐘前喝完。如果喜歡喝涼的，也可以冷凍。為了減少上廁所，請根據以往的經驗控制喝水數量。在比賽當天，不要喝以前沒有喝過的東西。

進食：吃那些在訓練時就熟悉的合胃口食物。在 5 公里和 10 公里比賽前，不吃東西也可以承受 (糖尿病人等特殊人羣除外)，執行醫生或營養師認可的方案即可。

賽前活動：去實地走動，了解起點的排隊區域，或是速度分組。選擇人行道或輔路較為平坦的一側，在需要時進行走路休整。

報名或領取參賽號碼等物品：如果已經準備妥當，請忽略這一步驟。如果還沒有準備好，請查看標誌指引，去指定區域完成相應的步驟。有的比賽允許賽前一天報名，也設有供晚到跑者領取物品的專門通道。

在比賽開始前 40-50 分鐘進行熱身。如果條件允許，沿着比賽方向行進 700-800 米，然後返回起點，這樣，你就能對賽道最重要的部分有所了解。下面是熱身步驟：

- 慢走 5 分鐘。
- 按照正常速度走 3-5 分鐘，腳步要放鬆，步幅要小。
- 打開手錶計時，按照比賽中將要採用的跑走比例"預熱"10 分鐘。
- 隨意走動 5-10 分鐘。
- 如果你想要達到某個時間目標，做 4-8 組加速跑練習。
- 如果還有時間，在排隊區走動一下，想想笑話和故事，放鬆心情。
- 在指定的起跑區就位，等待起跑。
- 當起跑時，站到人羣末尾的人行道一側，等待出發 (針對首次參賽者)。

起跑後

記住：通過採用保守的速度和跑走結合策略，你可以控制比賽和賽後的情況。

- 保持適當的跑走比例，不要錯過每一次步行休整，尤其是第一次。
- 如果天氣暖熱，放慢節奏，多走走。（氣溫在 14 攝氏度以上時，每超過 2 度對應每公里減速 20 秒）。
- 在跑的時候，不要跑得太快。
- 當被別人超過時，不要灰心，告訴自己：只要堅持賽前計劃，就一定會反超他們 —— 你能做到。
- 如果有人把你走路當作體弱進行嘲笑，只管說："這是我順利完成的訣竅，屢試不爽。"
- 與旁人交談，保持微笑和娛樂心態。
- 當天氣炎熱時，路過水站記得向頭上澆水降溫（在 5 公里跑時，通常可以不喝水，除非你特別想喝）。

在終點

- 保持挺胸直背。
- 保持微笑。
- 盼望下次比賽。

完成後

- 走 800 米。

- 喝 110-230 毫升水。
- 在比賽後的半小時，吃含有 80% 碳水化合物以及 20% 蛋白質的食品。
- 在比賽後的兩小時內，用冷水泡腳 10-20 分鐘。
- 當天的晚些時候，步行 20-30 分鐘。

第二天

- 輕鬆步行 30-60 分鐘，可以一次完成，也可以分次進行。
- 喝 110-170 毫升的水或運動飲料。
- 在休息調整一週後，再準備下一場比賽，或是決定永不參賽。

第 14 章

利用**訓練日記**
管理訓練

　　如果不用寫字，那該多好。在生活中，多數人花在動筆記錄健康相關事務上的精力，可謂少之又少。如果沒有訓練日記，你會很容易忘記一些容易導致受傷的細節，以及如何改進動作效率，爭取更好成績的要領。

　　利用訓練日記，我們可以規劃管理未來的訓練，培養更好的習慣，吸取經驗教訓，以及持續地記錄和觀察能力的變化。每個人都可以找個記錄本，然後簡單記下每次訓練的情況。這通常只需要幾分鐘的時間。以後，你可以據此進行必要的調整。養成記日記的習慣，可以更好地管理未來的訓練，也能更好地總結經驗。

　　我不建議按計劃做得面面俱到。許多令人驚喜和值得銘記的瞬間總是不期而至。在跑步日記中，寫下這些樂事同樣充滿快樂。不過，通過記錄訓練進程，你可以在獲得快樂的同時，提高訓練效率，降低受傷風險。即使不為時間目標而跑，依然可以從記錄訓練

中獲得收穫。日記的作用主要是在記錄快樂的同時，避免訓練過度導致的傷病。

　　在關於跑步的一切活動中，訓練日記是用來掌握、評估和調整訓練的最佳工具。你需要做的只是每隔一天花掉幾分鐘，寫下訓練的關鍵資訊。在回顧訓練日記上的條目時，你一定會充滿喜悅之情。你會回憶起過去一週裏發生的趣事、瘋狂的念頭，以及遇到的人與事，這一過程會讓右腦有更多的快樂體驗。制定訓練計劃，同時也在增進跑步的快樂。

能夠堅持記錄 5 公里 /10 公里跑步的人，更有可能成為終生堅持鍛煉者

　　許多跑者告訴我，正是因為每天要寫訓練日記，才有動力堅持跑步。這個原因簡單卻又充滿快樂。幾週後，多數人都會從記錄訓練中獲得滿足感。如果能夠堅持記錄 6 個月，你也許就已經開始盤算未來的比賽、相應的訓練，以及其他好玩的事了。我聽說有的跑者乾脆拿訓練日記作為平時的日記，記錄孩子的足球課，以及家長會的內容等。

　　堅持記錄可以讓你關注當下。當你專門花時間去跑步時，你就會發現，每年實際跑步的里程會比計劃的多。訓練記錄是讓你獲得快樂和提高的指向標，只要你能夠堅持記錄，並且反思提高，就能掌控關於跑步的一切。

簡單獎勵　告別低潮

　　當感覺付出被肯定時，我們都會信心百倍，認為自己的付出是有意義的。即使是簡單地記錄每天的跑量，也會讓你感到發自內心的成就感。如果能把所有進行跑步 / 健走鍛煉的日子，以及不怎麼想活動的日子都記錄在案，也是一件快樂的事情。即使是最頂尖的跑者也有不在狀態的低潮期，而堅持記錄則可以幫助他們度過低潮，重新回到

原來的狀態。

這是你自己寫的書

是的，你在寫一本書。至少在最基本的層面上，你在勾勒未來幾個月的訓練計劃。誰也不會告訴你，應當如何把這本書寫下去。當跑者在日記本上記錄跑量時，他們也會想到，應該把這種方法推廣到生活的其他方面。即使那些一開始對寫記錄不感興趣的跑者，在堅持寫上一段時間後，也會覺得日記是個能夠帶來難忘回憶的好東西。因為你無須向任何人展示日記，你可以寫下任何內容。如果時隔數月或數年再度翻看，你會發現對某次訓練或比賽經歷的記述是多麼有趣。

你能捕捉到右腦轉瞬即逝的信號嗎？

記日記的一個有趣的挑戰，就是如何抓住右腦中那些一閃而過的、帶着創意靈感或是瘋狂想法的點子。如果某天你想不起一件事，卻想起了另一件事，這就是記憶的水龍頭開閘放水的感覺。有的靈感經常會無緣無故地降臨；而在另外一些場合，你會突然找到解決困擾了自己數月的問題的答案。如果你在跑步後第一個要回到的地點放一個筆記本，就可以隨時記下那些轉瞬即逝的想法，或是隨之而來的瘋狂念頭。

各種日記
日曆式：可以貼在牆上每天看

許多跑者是在掛曆上——或是冰箱貼上開始嘗試

記錄跑步的。翻看已有記錄是一件讓人振奮的事兒。不過，看到那些本應去跑步的日子被各種雜事和偷懶佔據，同樣也是件刺激的事。如果你還沒明白該如何做跑步記錄，那就在掛曆上簡單記錄吧。

井井有條的跑步日記

當你使用一款專為跑步開發的日記本時，沒有必要在上面寫得事無巨細。只需要按照要求填寫指定內容，你很快就能學會如何進行記錄。這樣，你就可以在頁眉和頁腳寫下其他在跑步時產生的創意性想法。在琳琅滿目的日記本中，選一本適合記錄跑步的。我會引用傑夫·蓋洛威訓練日記 (*Jeff Galloway Training Journal*) 中的一頁來作為示例。

筆記本

不需要使用商務筆記本，只要有個學校練習本，或是挑選一本與你的生活風格 (公事包、錢包等) 相配的。在下文中，我會分享一些有益跑者的內容。筆記本無拘無束的特點，適合那些喜歡有時洋洋灑灑寫長篇，有時乾脆不動筆的跑者。

電腦記錄

能夠用於記錄跑步訓練的電腦軟體越來越多。我設計訓練計劃的過程中，也與軟體公司 (PC Coach) 共事過。使用電腦軟體記錄的一個好處就是便於檢索，可以從檔案中很方便地提取所需要數據，並進行整理、分析和計劃。還有的軟體可以管理從心率表以及 GPS 設備上傳的數據。

寫日記的過程

1.　抓住右腦中閃瞬而過的意識

隨身帶一個記錄本，這樣就可以在跑步後及時寫下自己的想法，你要做的就是趁還沒有忘掉，抓緊記下靈感火花。

2.　就事論事

最初，儘快寫下關鍵資訊，如果遇到需要用心細想的東西，請先忽略；優先完成那些不需要想直接就能下筆的內容。下面是我建議的事項：

日期：
晨間脈搏
跑步時間
跑步距離
跑步時長
天氣
氣溫
降水量
濕度

評價：
跑走切換的頻率
本次跑步的特點（比如速度，坡度，比賽）
跑步夥伴
地形
主觀努力程度（1-10）

3.　回顧日記，填寫更多內容，包括心情、體能與血糖變化、疼痛部位等，即使疼痛在跑步時消失，依然要進行記錄。因為你必須關注傷病風險，血糖變化以及疲勞等問題。

4.　額外補充（通常寫在頁腳處）

- 關於改進的思考
- 應該用其他方法完成的事項
- 有趣的小插曲
- 趣事
- 怪事
- 頭腦風暴的閃念想法

是累，還是懶？晨間脈搏自有答案

　　許多人說太累了，不想跑。但是在與許多這樣說的人交流過後，我發現他們不想跑步的根源是懶（多數人都會承認），或低血糖。疲勞的最好測量指標之一就是早晨的靜止心率，你可以將這一心率值記錄在日記本中。也有人使用圖表進行記錄，我的日記就是帶圖表的。

記錄晨間心率

　　當你早上睡醒恢復意識，還沒有想太多雜事的時候，第一件事就是測量 1 分鐘心率，在忘掉之前記下。如果不想把日記本放在牀邊，那就準備一張紙和一支筆，放在隨手可以拿到的位置。

　　如果心率稍有波動，也不必擔心。這種波動，可能受你醒來的時間和保持清醒的時長影響。但是，如果能把固定的作息規律堅持數月，心率會趨向平均。因此，請在早上一醒來，還沒有聽到鬧鐘或思考工作壓力時就進行測量。

堅持測量記錄 2 週後，你就能估測晨間心率的基準值。在去掉兩項最高值後，對剩下的數字求平均值。

求出的平均值就是以後的參考標準。如果實測值比這一參考值高 5%，那就休息一天，或是進行更為緩和的運動。當高出 10% 的時候（通常不會高出這麼多，除非做了刺激的夢，身患感染性疾病，或是服用某些藥物期間），就說明肌肉處於疲勞狀態，請放棄這一天的訓練。

如果晨間脈搏連續一週居高不下，請詢問醫生，查找原因（比如感染、服藥、激素變化、代謝改變等）。

第 15 章

5 公里 / 10 公里
跑步姿勢

　　我相信跑步是一項基於慣性的簡單運動，你需要做的就是保持前進，只需要很少的力量。只要跑上幾步，就能找到感覺，後續過程就是如何保持動作跑下去。為了減少疲勞和疼痛，身體會對姿勢進行自動微調，讓你用最少的體力消耗去保持跑步狀態。

　　在進化過程中，人類產生了眾多適應跑步和行走的生物力學機制，使我們可以在這些運動中節約體力。動作效率背後的解剖學起源，可以追溯到數百萬年前的腿部與足踝的肌肉與韌帶形態。這是一套由槓桿、彈簧、平衡器等眾多部件組成的，能夠完美配合協調的系統。生物力學專家們相信，如此複雜的結構及其演進，並不只是為了行走。當我們的祖先們為了生存不得不奮力狂奔時，人類運動能力的進化就到了一個全新階段。

　　當你找到了正確的跑走平衡後，腿部肌肉只需很少力量，就能驅動身體保持前進。腿部的外形和肌肉耐力都可以得到改善，你可以前進數公里而不會感到

疲勞。其他肌肉也會參與到支持調整運動狀態的過程中來。疼痛多是由於運動姿勢導致的，如果能減少踝關節與跟腱的使用，就能讓動作更順暢、省力、迅速。

更好的跑姿？

每個人都可以找到適合自己的跑步姿勢，讓雙腿更為有力，減少傷痛。真實情況是，多數跑者的姿勢都接近於最有效率的狀態。不斷有研究發現，多數人的最終跑步姿勢都離最佳狀態相差甚微。我相信這是由於右腦的作用，在不斷重複的練習過程中，右腦一直在尋找和改進腿、腳以及全身的最優動作模式。

在我的全日制跑步培訓班和週末課程中，我根據每位跑者的個體情況，對他們進行了跑步動作分析。在經過對超過萬人的分析後，我發現只有少數人的跑步姿勢存在嚴重問題，多數人的姿勢即使會有小錯誤，但也是非常省力的。通過幾項微調，多數跑者都能在每次跑步時感覺更好。

三大元素：姿勢、步幅和彈跳

我發現，跑者們的跑步姿勢問題集中在三個方面：姿勢、步幅和彈跳，並且每個人都先天存在不同的問題。最常見的問題是身體局部力量薄弱。在做具體動作時，薄弱部位會最先感覺疲勞。即使是輕微的邁步過大，在長時間訓練後，也會產生疲憊感。當薄弱部位出現局部疲勞時，其他部位的肌肉會來代替疲勞肌肉，承擔本不應該由它們承擔的功能。

錯誤動作的三個影響

1. 加重疲勞，恢復期延長。
2. 肌肉受力過大，容易導致損傷。

3. 跑步體驗變差，熱情消退，產生膩煩。

幾乎每個人的姿勢都有不完美之處。我不是說每個人都要去追求正確姿勢，只是提醒讀者注意，當你意識到姿勢錯誤並進行糾正後，可以減少運動損傷，讓動作更為舒展流暢，並有望取得更好成績。這一章會幫助你理解，為甚麼姿勢錯誤會導致傷痛，以及如何通過改進姿勢避免損傷風險。

跑姿自我檢查

我對部分學員進行姿態分析時，用數碼攝像機拍下他們的動作，然後給予即時回饋。在平路跑步時，請一位朋友從側面（不是迎面或背後）拍一組照片或視頻，並對姿勢進行研究。

如果你自始至終都能跑得很放鬆，那麼跑姿基本上是正確的

總體而言，在正確的姿勢下，跑步應當是一項輕鬆的運動。頸部、背部、肩部與腿部都不應當有緊張的感覺。一個解決問題的好辦法就是改變跑步姿勢，或是腿和腳的落地方式，這樣可以讓跑步更輕鬆，減少受傷和疼痛。

姿勢

好的跑步姿勢，就是好的體態。頭部應當保持在雙肩上方正中的位置，肩部和背部在一條直線上，在腳落地時，全身應處於協調狀態。這樣就不需要使用額外的力量去驅動身體前進了。

前傾

絕大部分姿勢錯誤來自於身體過度前傾，尤其是出現疲勞的時候。大腦裏想着要儘快跑完，而腿腳已經無力前行。前傾經常加重下背部以及頸部的疲勞、酸痛和緊張。

所有問題從頭開始。當頭部在雙肩上方保持自然平衡時。頸部肌肉處於放鬆狀態。但是，當頸部肌肉緊張，或出現酸痛時，頭部就會過度前傾。這會導致整個上體失去平衡，頭部和胸部超過了臀部和腿腳。問問身邊的跑伴，自己何時會出現頭部過度前傾或後仰的問題。頭部的理想位置就是保持自然抬頭狀態，眼睛直視前方 25-35 米距離的地面。

下蹲

當臀部和軀幹不能處於同一直線時，從側面觀察就會呈現類似"下蹲"的姿態。當骨盆向後移動時，就會發生這種錯誤動作。在這一情形下，腿部無法達到自然運動狀態的最大範圍，導致步幅過短，在任何速度下跑步時都需要花更多的力氣。當臀部向下"坐"的時候，許多人都會出現腳落地動作過重的問題。

少見的後仰姿勢

跑者很少出現後仰姿勢。但是這種錯誤動作確實存在。根據我的執教經歷，過度後仰經常伴隨脊椎和臀部的問題。如果你屬於過度後仰，同時又沒有頸部、背部和臀部的問題，那就該去向足踝科的醫生求助了。

改正："提線木偶"

據我所知，解決跑姿問題的最佳方法就是精神想像：把自己想成

一個提線木偶。在頭部和雙肩分別有一根從正上方垂下來的線，向正上方牽引這三個位置。這樣，就可以保持臀部與軀幹在一條直線上，並且讓落地動作儘量輕盈。每個人在比賽中都可以這樣幻想幾次。

從走過渡到跑的過程中，在進行幻想的同時，結合 4-5 分鐘的緩慢肺部深呼吸，然後抬頭挺胸，再默念"我是木偶"之類的台詞，可以幫助改善跑姿。在進行想像的過程中，不需要耗費體力，就能挺直身體，因為你會"感覺"頭頂上有三股線向上拽着自己。不斷進行這種練習，你就可以逐漸養成正確的姿勢，並將其固化為習慣。

保持抬頭挺胸，不但能幫助你放鬆身體，還可以增加步幅。而當身體過度前傾時，你必須通過縮小步幅，才能保持平衡。而抬頭挺胸，就可以在不額外耗費體能的前提下，將步幅擴大 2.5 厘米左右。

注意：
不要嘗試增加步幅，如果姿勢改進了，增大步幅是自然而然的事。

改善呼吸

抬頭挺胸可以改進呼吸。身體過度前傾就無法有效利用肺的下半部，而且會導致岔氣。當挺胸時，整個肺部都可以充滿空氣，從而更好地吸收氧氣，減少岔氣。

腳貼緊地面

最有效的邁步方式就是腳緊挨着地，抬腳的高度

只要不磕碰到障礙物即可。請謹記腳貼地的要領，多數跑者抬腳的高度不必超過 1 英寸（大約 2.5 厘米）。

每邁出一步，你的腳踝和跟腱就會作為彈簧帶動身體前進。如果腳緊挨着地，就可以節省上下方向運動的體力，並且讓跑步成為自動前進的運動方式。當出現上下彈跳的錯誤動作時，就會在垂直方向過度用力，浪費掉本來可以推動身體水平前進的體能。

彈跳還會受到來自重力的反作用。跳得越高，落地時腿和腳受到的衝擊就越大，這會增加長距離跑中累積勞損的風險。

糾正彈跳錯誤：落地輕盈

最理想的落地動作，是讓你幾乎感覺不到腳部受到衝擊。這意味着腳貼近地面，採用自然而高效的動作前進。你要學會順應重力，而不是去克服它。

下面是敏捷性練習。在跑步中，進行 20 秒計時，注意讓腳輕輕落地，儘量聽不見腳步聲。在練習時不要戴耳機。想像你在一片薄冰，或是一片炭火上跑過。做幾組這樣的 20 秒練習，動作越輕盈越好。

步幅

研究表明，隨着跑步速度加快，步幅會逐漸縮短。這清楚地表明，跑快的關鍵是增加步頻，而不是增加步幅。步幅太大也是導致傷痛的重要成因。在本章末尾，你會看到"常見傷病與預防措施"的簡表。當擔心受傷時，最穩妥的辦法還是縮短步幅。

不要提膝

世界級的長距離跑者也不會這麼做。因為即使是輕微提高膝蓋，也有可能導致股四頭肌（大腿前側的肌肉）過度疲勞。而且提膝過度

還會導致步長過大，運動效率下降。如果你在長距離跑步或比賽時感覺股四頭肌酸痛，那麼有可能是在最後 1 公里時出現了過度提膝的錯誤動作。

不要邁大步

按照自然步態跑步時，腳向前邁出的幅度是有限的，並且隨後要完成觸地的動作。這一動作不會對大腿前側與後側的肌肉造成壓力，同時，輕微屈膝能夠緩衝落地時對身體的衝擊。

如果大腿前側、膝蓋後側的肌肉，或是膕繩肌（大腿後側肌肉）緊張，就表明你的腿向前邁出幅度過大。保持腳緊貼着地面運動，縮短步長以及輕盈落地，都可以糾正邁大步的錯誤動作。

跑坡姿勢

- 採用舒適的小步前進。
- 在上坡時縮短步長。
- 雙腳落地要輕盈。
- 保持身體與水平方向垂直（挺胸抬頭，不要前傾後仰）。
- 加快步頻，直到越過坡頂。
- 不斷調整步長，保證雙腿肌肉不會疲勞，讓肌肉更為耐久。
- 到達坡頂後放鬆，然後跑下坡或走下坡。

跑坡強化小腿，改進跑姿

在跑上坡時，坡度和加快步頻都會鍛煉雙腿，提

高力量。通過下坡時的步行休息，以及跑坡次日的放鬆，肌肉會變得更加結實。經過數月的練習後，更為強壯的雙腿會讓你有能力跑得更遠。同時，踝關節以及跟腱活動範圍擴大，能在不增加體能消耗的前提下增加步幅。不必進行額外訓練就能提高速度，還有甚麼理由可以拒絕呢？

在比賽時提高跑坡速度

當你跑上坡的姿勢改進後，通過加快步頻就可以提高跑坡練習的速度，從而為比賽中的跑坡做好準備。也許你在比賽和訓練時的速度會有差別，但是經過跑坡訓練後，你可以用更快的速度跑過同樣的斜坡。

在比賽時的跑坡技術如前所述，在上坡時減小步幅、控制呼吸，不要超過跑平路時的呼吸頻率。當跑者們提高比賽中的跑坡能力時，他們會發現，小步高頻的跑法，能夠減少體力消耗、提高速度，同時不會讓呼吸更急促。

注意：在長距離跑和輕鬆跑的日子裏，遇到斜坡只需慢跑上去即可，不要嘗試快跑。如果上坡時呼吸加速，請縮小步幅，直到呼吸恢復至與跑平路相同的水平。

下坡姿勢

- 輕盈落地。
- 控制步幅，不要出現步幅過大的錯誤。
- 不要抬腳過高。
- 下降時順應重力。
- 加快步頻。
- 動作敏捷，順勢而下。

- 當使用上述技術時，無須使用股四頭肌（大腿前側）。

最大的錯誤：步幅過長、過度彈跳

即使是步幅增加 3 或 5 厘米，下坡時的速度也會失控。如果向上彈跳的高度高於 3 或 5 厘米，就會讓雙腳承受過度衝擊，並且需要借助股四頭肌來減速（導致酸痛），步幅過大還會導致膕繩肌酸疼。最直接的預警信號就是膕繩肌（大腿後側的大片肌肉）緊張。

第 16 章

走路姿勢
以及 "輕步高頻"

多數人在通常的走路姿勢下就能走得輕鬆舒適。不過，每年依然有人因為健走鍛煉而受傷——他們的行走動作對腿或腳產生了太多的負擔。主要原因是他們嘗試走得太快、步幅太大；或者是錯誤地使用了競走或快速徒步動作技術（我不推薦這類動作）。

1. 避免步幅過大，不讓膝關節、腿、腳等部位的肌肉和韌帶長時間緊張。保持舒適的行走姿勢。如果感到身體局部酸疼，請縮短步幅。許多人發現，即使採用小步快走，速度依然可以很快。當擔心受傷時，請放慢速度，讓身體放鬆。

2. 不要過度擺臂，最低限度的擺臂就是最優擺臂動作。擺臂幅度過大容易導致步幅過大，甚至引起傷痛。膝關節與髖關節的過度動作，都會導致恢復期延長，甚至傷病風險。在行走時，腿部應該形成有節奏的、舒適的行走速度，在這個速度水平上，大腦會產生放鬆的感覺。

3. 讓雙腳自然運動。為了擴大步幅，當嘗試使用腳後跟後端落地，或是腳趾發力蹬地等違背自然動作的姿勢時，許多人都會受傷。因此我不建議去練習競走或是快速徒步。

4. 徒步杖。許多長距離健走者喜歡使用這種源自歐洲滑雪的裝備，讓手和胳膊也別閒着。這種滑雪杖的改型裝備，具有可以牢固抓握的手柄。在崎嶇不平的路面上，登山杖可以用來幫助保持平衡。即使是在平坦地面上，

徒步杖也可用作對付惡犬的自衛武器。但是，在一般的路跑比賽中，請不要使用徒步杖，以免絆倒身邊的人。

"輕步高頻" 可以緩解疲勞和酸疼

"輕步高頻"就是只移動腿和腳，讓其他肌肉休息

在多數時候，如果感覺舒適，不喘大氣，在行走 10 分鐘後沒有疼痛感覺，就說明你已經掌握了要領，控制了運動狀態，能決定走多遠，走多快。如果你在長距離健走中加入 "輕步高頻" 的運動方式，就可以控制疲勞和傷痛。

甚麼是 "輕步高頻"？

腳緊貼地面，用小步幅快速前進，你可以在不耗費更多體力的情況下保持前行。如果你在健走鍛煉中，每隔 2-4 分鐘插入 30 秒至 1 分鐘的輕步高頻走路法，就可以讓行走時使用的主要肌肉獲得休息放鬆，降低勞損受傷的風險。

在感到疲倦前轉換成 "輕步高頻"

多數人，即使沒有經過訓練，也可以在疲勞到來前連續行走數公里，因為維持數小時的行走是我們的基本技能。但是，有些剛接觸健走運動的人還是會失望，因為他們在第一次和第二次練習時走的距離並不像他們預料的那麼長，更別說多走兩三公里了。隨着行走里程的增加，他們的體能會逐步改善，更能抗禦疲勞。即使疲勞發生，也會在一兩天後恢復如常。

即使用舒適的速度長途步行，重複的動作也會給肌肉和肌腱帶來負擔，並影響到身體的薄弱部位。如果你在疲勞來臨前就用"輕步高頻"的方法調節，很快就可以恢復體力。這樣還可以增加對練習的適應性，減少次日的肢體酸痛。

控制節奏的策略

"輕步高頻"的策略，與其作為疲勞時的應急辦法，不如在鍛煉開始時就主動應用。採取保守的走/輕步高頻交替策略，你可以控制疲勞和傷痛。如果及時採用這一防止疲勞的手段，你就能更有效地保持肌體力量和精力集中。即使你不需要靠這種方法來維持體力和毅力，你也可以從中改善鍛煉體驗，完成更長的距離，以及加快恢復。

輕步高頻能讓你享受每一次健走鍛煉。如果能夠在鍛煉中及時採用這一方法，可以維持體力，走完更長的距離，結束後也不會感覺太過疲勞。

輕盈碎步

在快速行走時，你的腿和腳動作幅度都不大，肌肉和骨骼可以從慣常的行走姿勢中得到恢復。只要做到腳貼着地面，小步高頻移動即可。

不要取消"輕步高頻"

有的初跑者的目標是 —— 總有一天，要一步不歇地跑完比賽。對時間的要求因人而異，但是讓所有的人都一步不歇，是沒有道理的。請記住你習慣的走/

輕步高頻策略，我的建議是根據鍛煉時的狀態決定當天的交替策略。

即使那些最有經驗的健走者，也會有在連續重複動作後容易產生勞損的薄弱部位，輕步高頻可以降低甚至消除這些部位的損傷風險。

如何記錄“輕步高頻”的時長

許多手錶都可以設置鬧鐘，來提醒開始行走和結束行走的時間。請查閱筆者的網站（www.jeffgalloway.com）或去跑步用品商店詢問。

如何使用快走休息

1. 初級者按正常習慣行走 2 分鐘，然後輕步快走 30 秒。如果感覺在這一比例下能夠舒適地走完剩下的路程，請保持這一比例；否則請進行調整。

2. 快速行走可以更輕鬆地完成熱身，在最初的 10 分鐘裏，如果感到腿部肌肉緊張或酸疼，請按照慣常節奏每走 1 分鐘後快速走 20-30 秒。當腿部感覺放鬆後，如有需要，可以減少快走的比例。

3. 對持續時長 45 分鐘以上的行走，即使是那些有經驗的健走者，也覺得每走 4 分鐘後快走 30 秒可以恢復體力，預防傷痛。

4. 如果在某天需要多次進行快走，只管去做。把“走”變成一項有趣和可持續的健身方式，是多麼有趣的事情，因此請不要心存恐懼。

減肥燃脂：減少衝擊、提高速度、加快恢復

　　身體脂肪減少後，你可以獲得更好的體驗，並且跑 / 走得更快。為了跑 5 公里或 10 公里進行的平時訓練可以燃燒脂肪，但是你要保證在長距離跑（或速度練習）後獲得了足夠的休息。本章的內容是在堅持訓練和達到目標的同時，進行減肥燃脂，但是，絕不要嘗試一次性地大量減肥。

每天不少於 10000 步

　　計步器可以幫助你燃燒脂肪。它可以給你每天多走路的動力，同時讓你觀察到燃燒脂肪的努力。一旦你決定每天走不少於一萬步，你就會發現自己不像原來那樣總是黏在椅子上了，停車後步行的距離會延長，有更多的時間繞着遊樂場或訓練場散步，等等。

減掉 15-35 公斤脂肪

只要你按照下面的方法做，就可以每天利用不同的場合和活動去減脂。這些都是不會導致疲勞和傷痛的簡單動作，並且真的可以達到預期的效果。

每年減重公每斤數	活動
0.5-0.9	把乘電梯改為爬樓梯
4.5-14	跑步下樓
2.3-4.5	從沙發上站起，在家裏步行 (但是別吃薯條)
0.5-0.9	選擇距離超市和購物中心較遠的停車場
0.5-1.4	選擇距離辦公室較遠的停車場
0.9-1.8	在孩子玩耍的操場散步，陪孩子玩耍
0.9-1.8	在等航班或火車時，在台階處反覆走動
1.4-4	每天遛狗
0.9-1.8	每天晚飯後散步
0.9-1.8	每天午飯後在工作間散步
0.9-1.8	在商場或超市裏多轉一圈，尋找最值得買的東西
每年合計減重公斤數：15-35 公斤	

可以計算熱量與營養平衡的網站

我能找到的最好的管理飲食的工具，就是專門的網站和程式。許多網站和程式都有記錄分析飲食成分的功能 (攝取 vs 消耗)，多數網站和程式都會要求你填寫進食與運動。在一天結束時，你可以得到熱

量與營養的計算指標。如果某天的飲食中缺少某種礦物質、維他命或蛋白質等營養，就可以在第二天進行補充。請參見 www.jeffgalloway.com 來查找這類網站，在確定使用其一家的產品前，可以進行廣泛對比。

每隔 2 小時吃東西 = 每年減 3.6-4.5 公斤

如果你連續 3 小時不吃東西，身體就會感知飢餓，減緩代謝，並啟動增加脂肪儲備的酶。這就意味着消耗脂肪的速率下降，雖然你在身心感受上可能不易察覺，但是下一頓飲食中被身體加工成脂肪的比例會增加。

如果 3 小時不吃東西就會感到飢餓，那麼可以每隔 2 小時就吃點東西。這樣可以燃燒更多脂肪。一個每天吃 2-3 頓飯的人，如果把同樣多的食物分解到每天 8-10 頓吃完，一年中體重可以減輕 3.6-4.5 公斤。

吃得勤，有動力

據我所知，人精神低迷的原因是吃得不夠，尤其是在下午。如果你一連 4 個小時不吃東西，並且還計劃在下午鍛煉，就不會感到特別有精神。因為此時血糖低，代謝慢。

即使你一整天食慾不振，如果能吃一頓合胃口的零食（比如能量食品、咖啡、茶，甚至無糖飲料）都可以讓情況迅速好轉。不過，如果你每隔 2-3 小時就吃些東西，一般也不會出現這種情況。

少食多餐的飽腹感 —— 避免暴食

如果你增加日常食物的種類，採用少食多餐的策略，可以在降低總熱量攝入的同時，維持更長時間的飽腹感。你要做的只是找到能夠讓自己維持 2-3 小時飽腹感的食物組合；然後再換一種具有同樣效果的食物組合。這樣，你就會逐漸發現既不會在兩餐之間捱餓，又可以控制攝入的熱量。

脂肪 + 蛋白質 + 複合碳水化合物 = 飽腹感

吃富含這三類物質的零食，可以延長飽腹感，即使是採用少食多餐的吃法。消化這三類食物通常需要較長的時間，並且能保證較高的代謝率。

三類營養物質的推薦比例：

這個問題可謂仁者見仁，智者見智。即使是我採訪過的那些頂級營養專家們，答案也有所差別。下面是按照每日攝入熱量計算的三種營養物質的比例：

- 蛋白質：20%-30%
- 脂肪：15%-25%
- 碳水化合物：45%-65%

血糖水平（BSL）決定了感覺好壞

當血糖水平正常且穩定時，你會感到無論做甚麼事都精力旺盛。不過，如果食物中的糖分太多，會導致高血糖。開始你會感覺良好，但是多餘的糖分會啟動胰島素釋放，這會引起低血糖，讓血糖下降到令人不適的水平。此時，你會感到周身無力，精神渙散、意志消沉。

通過在一天中調節血糖，你能夠提高鍛煉以及日常活動時的狀

態。這可以產生良好的精神情緒，更好地應對壓力和解決困難。有規律地少食多餐可以穩定血糖，改善身心感覺。

我在跑步前必須吃東西嗎？

只有你的血糖偏低（或是有糖尿病）時，才需要在跑前吃些東西。多數人在早上短時間跑步／健走鍛煉，沒有必要提前吃東西。如前所述，如果你在午後血糖偏低，又要進行跑步訓練，那麼在跑前半小時吃些零食即可，比如吃些甜點、喝杯咖啡、補充能量食品。如果你認為早上鍛煉前有必要吃點東西，那就吃合胃口的，並且不要吃得太撐。

當血糖較低時，跑步前補充能量的最好辦法就是吃些東西，儘量保證飲食中含有 80% 的熱量來自簡單碳水化合物、20% 的蛋白質。這種飲食結構可以促進跑步前的胰島素分泌，把糖原輸送到肌肉中作為儲備能量。

第 18 章

實用飲食建議

- 除非血糖偏低（見前文），或是有固定習慣，在鍛煉前沒有必要進食。

- 在鍛煉前 30 分鐘吃東西效果最好（80% 碳水化合物和 20% 蛋白質）。

- 在比賽前，短時間內吃喝太多，胃內過多食物有可能影響肺部充分呼吸、胸廓活動，並導致胃腸不適。

- 如果擔心練習結束時出現低血糖症狀，請隨身攜帶提高血糖的食物（見前一章）。

- 絕不暴飲暴食。"補充碳水化合物"只是在比賽前一天晚上大吃大喝的藉口罷了。大賽之前吃大餐很有可能導致腸胃問題，你會感覺腹部因食物過多而墜脹顛簸，甚至會在比賽時出洋相或影響比賽結果。

訓練時的飲食

只要運動時長在 90 分鐘以內，多數時候沒有必要為吃東西擔心。在眾多選擇中，你可以只在運動開始前 30-40 分鐘時吃一些能夠提升血糖的食物。糖尿病患者需要少食多餐，但要因個人情況而定。

小包裝的黏稠流體狀能量膠產品，可以用來補充體能，可以很方便地隨身攜帶 1-3 支。每隔 10-15 分鐘，就着水吃一支。

能量條

切成 8-10 塊，每隔 10-15 分鐘就着水吃 1-2 塊。

糖塊

建議選擇軟糖或水果硬糖。每隔 10 分鐘吃 1-3 塊。

運動飲料

我見過太多在訓練中因為喝運動飲料導致反胃的人，推薦短途訓練和比賽時選擇喝水。如果你覺得自己習慣了在長跑時飲用某種運動飲料，那麼只管去喝。

訓練後 30 分鐘的營養補充很重要

當你完成一次挑戰自己體能的鍛煉後，吃點有助於恢復的食品可以讓你儘快恢復體能。80% 澱粉與 20% 蛋白質的原則在此時同樣適用，這是讓肌體功能儘快恢復的最有效營養方案。

最重要的補充：水

不論你喝的是水、果汁還是其他液體，都要堅持每天按規律飲用。在正常情況下，你的口渴程度是補充水分的重要參考標準。當年

過 40 後，身體逐漸衰老、功能下降。不過，一天喝 8 杯（1900 毫升）水依然適用於絕大多數人。

如果在運動中需要如廁，那就說明在運動前和運動中喝水太多了。在時長不超過 60 分鐘的鍛煉中，多數人不需要喝水。在運動前喝的水足以滿足運動時的需要，多餘的水已經變成尿液流失。到底適不適合帶着水跑步？人各有異，你要依據自己的體驗去拿主意。在比賽前，請先評估自己對口渴的耐受能力。

在持續時間超過 4 小時的戶外運動中，醫學專家建議，每小時喝不多於 800 毫升的液體。但是，事實上多數人遠遠喝不到這個量。

出汗和電解質

電解質是鹽中的鈉鉀鎂鈣等離子，當你在運動中出汗時，電解質就會隨着汗水流失。當體內的電解質過度下降，體內的水份輸送系統就不能像原來那樣正常運轉，會出現體熱積蓄和肢體腫脹等表現。多數跑者可以通過飲食來恢復身體的電解質平衡，但是，如果你在訓練中或訓練後經歷抽筋等情形，原因也許是鈉與鉀離子隨着出汗過度流失。

當出汗較多時，可以依靠補充運動飲料恢復電解質平衡。如果你有高血壓或其他的血液方面問題，請諮詢醫生。

跑 / 走中的飲食安排

• 晨跑前 1 小時：喝 1 杯咖啡或水。

提示：我總是攜帶濃縮咖啡，這樣就可以隨時找杯子沖調了。在運動前1小時喝杯咖啡，可以釋放咖啡因，提振運動時的興奮度與耐力。

- 運動前 30 分鐘（如果血糖低），吃些易消化零食，補充 100 卡路里的熱量。
- 跑步後 30 分鐘：從 80% 碳水化合物和 20% 蛋白質的食物中，補充 200 卡路里的熱量。
- 如果在熱天運動時出汗較多，在當天不跑步時，請酌量補充含有電解質的運動飲料。

合理進餐

早餐選項

1. 全麥麵包，搭配法式烤腸以及水果乳酪，常溫或冰凍果汁。
2. 全麥烤餅，搭配水果和乳酪。
3. 沖調穀物，搭配脫脂奶、脫脂乳酪，以及水果。
4. 植物纖維類食品、水果、果汁與乳酪等。

午餐選項

1. 吞拿魚三文治、全麥麵包、低脂蛋黃醬、捲心菜沙律（使用低脂調料）。
2. 火雞胸三文治、沙律、低脂乳酪、芹菜和胡蘿蔔。
3. 蔬菜漢堡、全麥麵包、低脂蛋黃醬、沙律。
4. 菠菜沙律、花生、葵花籽、杏仁、低脂乳酪、全麥卷或小麵包塊，使用低脂調料。

晚餐選項

這裏只列出食材方案，具體口味請參照食譜加工。

1.　魚或瘦雞胸肉、豆腐（或其他蛋白質來源）、全穀物薄餅以及蒸煮蔬菜。

2.　米飯搭配蔬菜以及蛋白質來源。

3.　沙律搭配蔬菜、堅果、精緻乳酪、火雞、魚或雞肉。

對此，我推薦 Nancy Clark 系列飲食營養書籍。

第 19 章

保持動力

- 堅持是提高體能的關鍵。
- 動力是能夠堅持的最主要原因。
- 你可以每天保持運動的動力。

一切取決於自己。你可以控制自己的情緒，也可以放任外界因素左右自己的感受：今天鬥志昂揚，或明天無精打采。在某一天充滿鬥志，就像是隨口說出幾個常用詞，或是出門那麼簡單，但是，保持動力卻需要通過訓練計劃來實現。為了理解這一過程，就必須先挖掘思想動因。

左右腦的斷路

人腦分為左右兩半球，彼此獨立，沒有關聯。負責"邏輯"的左腦處理日常事務，讓我們接近快樂，遠離不適。右腦負責創造性思考以及情感，能夠思考出

無窮無盡的解決問題方案，並能激發出隱藏的力量。

壓力為左腦帶來不利影響。隨着各種壓力的積累，左腦會發出一系列的邏輯資訊，比如"慢下來"、"停下感覺會好一些"、"今天不在狀態"，甚至"你為甚麼這樣做"之類的精神暗示。但是，我們都能克服左腦的消極暗示，保持鬥志。

通過心智訓練實現控制。因此，應對左腦消極暗示的最好方法就是擁有強大的意志力和縝密的判斷力，只有在確實面臨健康和安全問題時（極個別情形），才會考慮退出。通過一系列心智訓練，你可以管理左腦的情緒。這些練習可以讓右腦處理你面臨的問題，當左腦釋放出消極資訊時，右腦可以置之不理。使用下面的方法，你可以更好地應對挑戰，讓自己更有效地處理問題，變得更為堅強。更重要的是，你能學會 3 種通向成功的方法。

魔術詞語

即使是動機最強烈的人，也會在面臨困難時考慮退卻。通過一些"洗腦"的方法，你可以戰勝負面思想，並保持自信。你不但達到了目的，而且在達到目的的過程中還克服了困難。

我們每個人都會遇到各種問題。請回憶自己在面臨困難時考慮退卻，但是最終又戰勝困難獲得成功的例子。

放鬆……蓄力……加速

在真正艱難的比賽中，我遇到過 3 種反覆出現的情況：①在疲勞時感到緊張，擔心遲早會陷入苦苦掙扎。②感覺筋疲力盡、鬥志消失，擔心遲早會耗盡體力。③姿勢開始走樣，擔心疲勞的進一步積累會損傷肌肉和肌腱，並且姿勢走樣又會加重疲勞。

在過去的 30 年裏，我學會了用 3 個"魔術詞語"來應對這 3 種情形："放鬆……蓄力……加速"。每次想到這 3 個詞，都能起到作用。

我曾經數百次遇到過上述三種情形之一的"頂不住"，不過神奇的是，我最後都成功地克服了困難。每次堅持到最後，我都把戰勝逆境與這三個詞聯繫起來，這也使這三個詞的魔力不斷增加。

直到現在，每次遇到困難，我還是會不斷地想起這 3 個詞。我不是變得焦慮，而是更為冷靜。我現在跑 5 公里的速度已經遠遠不如第一次跑的時候，不過，僅僅想到可以借鑒過去的經驗，就依然讓我充滿力量。當我感覺雙腿不能保持有效率的運動狀態時，我會進行調整，然後繼續前進。

只要跑完，就是成功。在絕大多數場合，只要不放棄，堅持邁出每一步，就一定能戰勝困難。只要能克服左腦的消極思想，就一定能樹立起"下次做得更好"的信心。參考我的魔術詞語，來構思你的專屬詞語吧。

練習自娛自樂

反覆訓練能夠讓你保持專注、穩步提高，減輕比賽最初幾公里中的精神壓力；魔術詞語能夠幫助你度過最困難的時刻。在面對艱苦情形時，在左腦進行自娛自樂也能有所幫助。

所謂的自娛自樂，就是讓左腦暫時擺脫負面想法，例如"再堅持跑半公里"等等。自娛自樂的想法可以天馬行空，並不一定非得是理性的。但是，當你用一個好玩的點子壓制左腦的消極想法時，就有了繼續堅持跑一段的可能。

無形大套繩

當我在長跑中疲勞時，我會幻想出一件秘密武器：無形大套繩。我把它扔向在我前方的某人並套住他，讓他帶着我前進，被"套"住的人卻對此一無所知。每次想起，我都會忍不住暗自發笑，笑話自己竟然會相信這麼荒謬的場景。好笑的事情可以啟動右腦的創意思考，進而產生更多有意思的想法。如果經常為之，效果更為明顯。

右腦有無數種自娛自樂的點子。一旦啟動，就有可能產生出對當前困難的解決方案。在跑步時，這可以讓你堅持多跑 365-730 米。

第 20 章

5 公里 / 10 公里
交叉訓練

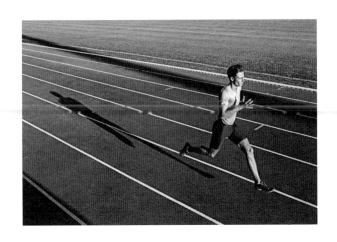

　　我的跑走結合方法，已經幫助數以萬計的初級跑者避免了傷病，在跑步中獲得了快樂和身心健康。那些享受無傷奔跑的初級跑者，他們甚至會以為自己與運動損傷絕緣。這種想法是錯誤的。事實上，許多跑者是通過隔天進行交叉訓練，而不是連續跑兩三天來避免運動損傷的。

交叉訓練活動

　　最基本的安排是，跑一天，然後在次日做交叉訓練。交叉訓練的含義就是跑步以外的運動。你的目標就是找一項或幾項能夠與跑步同樣帶來對身體刺激，但是不同於跑步的運動形式作為交叉訓練，並且這些運動不會使小腿肌羣、跟腱和腳踝等跑步使用的部位處於持續疲勞狀態。

　　這些跑步以外的運動，帶來的感受也許不同於跑步，也許與跑步類似。許多跑者說他們每次進行交叉訓練時都會進行 3-4 種不同運動。不過，即使這些運

動的感受與跑步存在差別，你也從中獲得了身心放鬆，並且同樣可以燃燒脂肪和熱量。

當開始進行運動（或者從休息期恢復）時，你應當：

1. 按照輕鬆強度，每項運動進行 5 分鐘，然後休息 20 分鐘或更久，再按照輕鬆強度做 5 分鐘。

2. 在使用不同肌肉的前提下，每次交叉訓練可以嘗試 3-5 種不同的運動。

3. 在運動結束後休息一天（或在第二天嘗試不同的運動）。

4. 每次練習時，把時間延長 2-3 分鐘，直到達到自己期望的時間長度。

5. 當你能夠把一項練習連續進行兩組，並且每組時長保持在 15 分鐘時，你就可以把這兩組同樣的練習合併為一組，用 22-25 分鐘去完成，然後每次訓練時再額外延長 2-3 分鐘。

6. 在長距離跑的前一天，最好不要從事任何運動。

7. 為了保持身體對每項運動的適應，每週至少做一次這項運動，且每次時長不低於 10 分鐘。

8. 交叉練習的最大強度因人而異。只要你感到精力體力良好，並且不影響跑步，進行交叉訓練的時長就不是問題。

通過水中跑步改進動作

每個人都會有影響跑步效率的小動作，水的阻力能夠迫使雙腿找到更有效率的前進方式。一些腿部肌肉也會變得更為結實，讓你在疲勞時依然有氣力前進。

如何做？

進行這項練習時，你需要一根水中漂浮帶，以免沉到水底。請把

它與身體緊密固定。此外，還可以通過救生背心等方法保持漂浮。

來到泳池的深水區，用跑步姿勢邁動雙腿，注意不要提膝過高，一條腿向前邁出步子可以稍稍加大，來帶動另一條腿。

如果感覺不費力，也許是膝蓋抬得太高，或步幅太小。為了達到練習效果，需要增加步長。

如果進行水中跑訓練，至少要保持每週一次，來使身體保持適應。如果錯過了某次訓練，下次練習的時長就應當比前一次減少幾分鐘。例如，如果連續缺練 3 週，接下來的兩次訓練時長，應當比停止訓練前的那次縮短 5-8 分鐘。

燃脂和綜合體能練習

滑雪機

這種機器能夠模擬越野滑雪時的動作。這是一項效果較好的燃脂交叉訓練，你需要調動大量的肌肉，體溫也會升高。即使你用較慢的速度練習，通過逐漸增加時長，也能達到燃脂區間（持續 45 分鐘）。只要不過於追求練習時間和強度，就不會對腿和腳形成衝擊；因此第二天還可以像平時一樣跑步。

划船器

划船器有數個品種，有的會鍛煉雙腿，對跑者來說強度也過大；但是多數划船器能夠練習全身肌肉羣。與滑雪機類似，當習慣了練習方法後，在划船器

上也可以幾乎不限時間地訓練。划船器練習可以鍛煉許多部位的肌肉，升高體溫，練習時長可以是 45 分鐘到 1 小時之內。堪稱燃脂利器。

騎自行車

　　與室外自行車相比，自行車模擬器能夠更好地燃燒脂肪，因為它能讓你的體溫升高更多。無論模擬器還是室外自行車，鍛煉的肌肉主要是大腿前方的股四頭肌。與前兩種練習方式相比，鍛煉的部位比較有限。

別忘了步行

　　一天中的任何時間都可以步行，因此也可以消耗大量脂肪。因為 1 公里接着 1 公里地行走是如此簡單，尤其是積少成多後，步行運動量更為可觀。連同在跑步機上健走鍛煉在內，步行是一種非常好的交叉訓練方式。

上體的交叉訓練

舉重練習

　　舉重練習不能燃燒脂肪，也無法對跑步產生"直接貢獻"，因此可以在不跑步的日子，或是在跑步結束後進行。它的作用是發展上半身的力量。如果感興趣，可以找一個教練來指導如何增加肌肉力量。如前所言，對初級跑者來說，不推薦針對腿部的力量專項練習。

游泳

　　游泳不是燃脂運動，但卻可以加強上肢的力量，同時改善心肺功能和耐力。不論當天是否跑步，都可以練習游泳。

在不跑步的日子裏，請不要做以下練習：

這些練習會讓跑步時使用的肌肉處於疲勞，減緩恢復。如果你確實想做這些練習，請安排在跑步訓練日，並且在跑步後進行。

- 樓梯機。
- 有氧踏板操。
- 腿部力量練習。
- 快速徒步 —— 特別是山地徒步。
- 身體懸空的課程（動感單車）。

第 21 章

天氣問題

在一些雨雪或嚴寒的日子裏，我依然在早上堅持出門跑步 —— 這時一定有人會偷懶。現在，我們從頭到腳都有了能夠應付惡劣天氣的運動裝備。技術進步戰勝了許多由於天氣導致的不運動藉口。不過，跑者們在尋找新藉口方面也很與時俱進。每年，我依然會發現許多人以天氣惡劣作為不運動的理由。事實上，即使你沒有應對惡劣天氣的特殊運動裝備，依然可以在室內，在跑步機上，或是在健身房運動，甚至哪怕是在商場裏走走。

數年前，我參加過阿拉斯加州費爾班克斯（Fairbanks Alaska）的一場比賽，我問當地跑步俱樂部的人，當地的跑者中，誰最不怕冷？他回答是一個在零下 54 攝氏度中跑步的人（無風條件下的濕球溫度）。他說，也許體感溫度沒有那麼冷。現在運動品

牌的設計師都把跑者抵禦嚴寒的需求考慮在內，研發並生產適合寒冷天氣使用的跑步裝備。不過，我承認，如果真的這麼冷，我不會去室外跑，寧願坐在溫暖的爐火旁邊整理跑鞋。

炎熱天氣

我聽到過關於空調功能服飾的傳聞，但是還沒有看到有品牌把它變為現實。也許我冒着 37 攝氏度的高溫，參加佛羅里達州某地的馬拉松時，會從第十公里開始試試這種新鮮玩意兒。在過去幾十年裏，我在佛羅里達州、喬治亞州、夏威夷，甚至菲律賓等炎熱地區都跑過馬拉松，但是還沒發現服裝能夠幫助降低體溫的。你最多能指望的就是控制體溫上升過快。如果能涼快一點，就可以感覺更舒適。

當你在溫度較高時連續鍛煉（氣溫高於 19 攝氏度），或是溫度適中（14 攝氏度）但濕度較大（50% 以上），核心體溫就會上升。許多初級跑者的身體內部溫度甚至會上升超過 12 度。這會導致血液流向毛細血管，幫助身體冷卻。不過，這一生理過程同時會減少向運動中的肢體供血，這就意味着運動中的供氧能力和代謝廢物運輸能力的下降。

因此，壞消息是，如果天氣炎熱，你可能會跑得更慢。如果身體蓄熱過快，在高溫中暴露過久，或者跑得太快，也許就會導致中暑等急症。請務必閱讀本章節最後的醫學內容。好消息是，你可以適應一定範圍內的溫度變化，並且可以通過了解溫度變化，學到不同溫度下的穿衣竅門和防暑知識。下面還會有更多的技巧，請繼續閱讀。

跑過暑熱

1.　在日出之前跑。如果能早起在氣溫升高前跑步，就不用頂着烈日苦苦支撐了。在潮熱地區更是如此。清晨通常是一天之中氣溫最低的時刻。如果沒有烈日的炙烤，多數人是可以逐

漸適應高溫的；不管怎樣，至少可以增加跑步的樂趣。

注意：當心安全問題。

2. 如果要在日出以後跑，請選擇有陰涼遮蓋的區域，不論濕度高低，陰涼能夠讓你感覺明顯涼爽。

3. 濕度低的地區，夜跑往往更涼快；但是在濕度高的地區或許就不一樣了。

4. 做好室內跑步的準備。你可以在室內邊吹空調邊在跑步機上訓練。如果在跑步機上跑夠了，就去室外跑一會兒，然後回到跑步機上繼續。

5. 不要戴帽子。大部分散熱是通過頭部進行的。如果頭部散熱受阻，身體的蓄熱就會加快。

6. 穿速乾面料的輕質服飾，但是不要穿棉質服飾。速乾運動服可以使汗水快速蒸發，讓你感覺稍微涼爽。棉質服飾容易吸汗，但是不容易乾燥，這就使得重量增加，並且感覺更為濕熱。

7. 往頭上澆水。蒸發不僅能夠帶走熱量，還能讓你感覺清涼。如果你可以隨身攜帶冰水並且定時往頭上潑點，一定爽極了。

8. 拆分鍛煉。在炎炎夏日，你可以把平時每次時長 30 分鐘的跑步，拆分成早、午、晚 3

段每段時長為 10 分鐘的跑步。不過，跑 / 走交替練習，還是應當一次性完成的。

9.　游泳或是洗冷水澡。在跑步時，如果能在冷水裏待上 2-4 分鐘，那就太好了。在炎熱地區的許多跑者圍繞灌溉中的綠地跑步，好讓水龍頭澆水降溫。水池可以有效地應對體溫上升。我曾在佛羅里達 35 攝氏度的高溫下圍着水池跑步，在每圈長度為 2.7 公里的路線上跑 3 圈，湊夠 8 公里。在每跑一圈後，我就在水池裏泡上 2-3 分鐘，然後再跑下一圈。每跑完一圈，我才會再次感到暑熱。

10.　防曬霜。一定要好好保護自己。有的防曬霜會糊在皮膚上，阻礙出汗，甚至影響散熱。如果你只在太陽底下呆 10-30 分鐘，那麼也許不需要通過塗防曬霜來防止皮膚癌風險。請向皮膚科醫生請教，選擇不堵塞毛孔的防曬霜。

11.　當不跑步而又天氣炎熱時，每隔兩小時或者口渴的時候，喝至少 170-220 毫升的水或運動飲料。

12.　參考本章後附的 "穿衣溫度表"。應穿着寬鬆的速乾服飾。棉質服裝吸汗後會黏在皮膚上，阻礙汗水排出。

13.　如果你非要在熱天進行室外跑步，請把你的鞋子放在空調前方。

高溫導致速度下降

外部溫度超過 12.7 攝氏度後，身體就會積蓄熱量。超過 14 攝氏度後，就會對多數人的跑步速度造成影響。如果提前進行調整，是可以避免難受和速度下降的。下面是溫度高於 60 華氏度（或 14 攝氏度）時，如何調整跑步的技巧。

溫度	調整
14-17℃	比在 14℃ 跑步時的速度 每公里慢 20 秒
18-19℃	比在 14℃ 跑步時的速度 每公里慢 40 秒
19-22℃	比在 14℃ 跑步時的速度 每公里慢 1 分鐘
23-25℃	比在 14℃ 跑步時的速度 每公里慢 1 分 20 秒
25℃ 以上	室外鍛煉時請注意防暑 或者進行室內鍛煉

注意：如果你要在夏季進行速度練習，請把每次跑步的長度設定為200米，然後增加重複組數，來達到原定的距離。為了維持速度，在組間休息時向頭上澆點水，同時走200米。注意身體對暑熱的反應，不要訓練過度。

中暑預警！

雖然中暑是小概率事件，但是你在暑熱（或潮熱）天氣下待得越久，中暑的風險就越大。這就是我建議在熱天進行室外練習時，將速度訓練的距離進一步分段完成的原因。請注意自己以及身邊跑者的身體反應。如果出現下列症狀之一，並且感覺輕微，通常問題不大；但是，如果多個症狀同時出現，就一定要注意了。嚴重的中暑可能有生命危險，所以保守一些總沒錯：停止練習，降溫，必要時尋求救助。

中暑症狀：

- 頭部升溫迅速
- 體溫升高

- 頭疼

- 頭暈嘔吐

- 意識模糊

- 身體失控

- 大量出汗，然後停止出汗

- 皮膚濕冷

- 呼吸明顯加快

- 肌肉抽搐

- 眩暈

- 腹瀉

- 炎熱的危險因素

- 細菌與病毒感染

- 服藥：感冒藥、利尿劑、止瀉藥、抗組織胺藥、阿托品、東莨菪鹼、鎮靜劑

- 脫水（特別是飲酒後）

- 嚴重曬傷

- 超重

- 缺少適應性訓練

- 訓練過度

- 以往的相關疾病

- 數晚連續失眠

- 高膽固醇、高血壓、極端壓力、哮喘、糖尿病、癲癇、成癮藥物（含酒精）、心臟病、吸煙或是身體虛弱等疾病

注意！撥打急救電話

請密切關注身體狀態。在多數情況下，一旦出現了多於 2 項以上症狀，就應當立即休息，進行醫學觀察。一個特別有效的降溫方法

是用濕毛巾或濕布將中暑者包裹進行冷敷。如果有冰塊，用濕毛巾包裹冰塊效果更好。

熱適應訓練

在炎熱天氣，如果逐漸增加有規律的訓練的時間和強度，你的身體會逐漸適應。無論是哪類訓練，最重要的是有規律地進行。至少應當在訓練結束後大量出汗，至於出汗量的多少，則是因人而異。如果格外炎熱或是濕熱，請減少訓練量。

注意事項：閱讀"中暑"部分，哪怕在運動中出現了最輕微的頭暈和意識模糊，也不要繼續堅持。

- 每週增加一個短跑練習日。
- 採用習慣的跑 / 走比例，用舒服的速度前進（哪怕是走，也要走慢些）。
- 開始走 5 分鐘作為熱身，最後走 5 分鐘作為放鬆。
- 溫度在 22-27 攝氏度時效果最好。
- 一旦出現了頭暈等明顯中暑的症狀，就應該立刻停止跑步。
- 當溫度低於 19 攝氏度時，你可以多穿一層衣服，來類比較高的溫度。
- 第一次練習時，只在酷熱中停留 3-4 分鐘。
- 每次練習增加 2-3 分鐘。

秘訣：在冬天進行耐熱練習

多穿幾層衣服，這樣你在跑 / 走 3-4 分鐘後就會開始出汗。然後再用輕鬆的速度繼續練習 5-12 分鐘。

應對嚴寒

多數情況下，我的跑步是在高於 16 攝氏度的條件下完成的。我跑步時的最低溫度是零下 30 攝氏度。為了準備這次低溫跑步，我把能找到的衣服都穿在身上。教練在檢查後發現我還是少穿了衣服，在又穿了兩層以後，才讓我去跑。

最貼身的一層穿甚麼，這純屬個人偏好，在此不贅述，何況原料與紡織科技的進步日新月異。總的來說，貼身層應當舒適，並且不要過厚。目前，有許多人造纖維織物，可以在貼身穿着舒適的同時積蓄熱量，讓你感覺溫暖，又不至於悶熱難耐。同時，這些織物還可以讓汗水和雨水迅速從皮膚上蒸發。這些服裝不僅改進了舒適度，而且還解決了濕冷着涼的問題。

跑過寒冬

1. 如果需要室外跑步，請推遲午餐時間。因為一天的中午前後是最溫暖的時段。即使天氣極為寒冷，在陽光下跑步的感覺也會好很多。請儘快處理完其他事務，把中午跑步的時間留出來。

2. 如果只有早上的時間能去跑步，那就多穿點再出門。本章末尾的溫度穿衣指南可以讓你在保暖的同時，不至於穿得過於臃腫。

3. 首先選擇迎風跑，特別是在出發或中途拐彎時。如果你選擇一上來就順風跑，如果風向不變，你就需要帶着滿身汗水逆風跑回家。當寒風凜冽時，你會感覺格外寒冷。

4. 去健身房辦卡，進行室內鍛煉。在室內跑步機上，你可以遠離風寒。我認識的許多跑者，既不喜歡跑步機，又不願意在寒風中奔跑超過 15 分鐘。他們的辦法是把跑步距離按照每

7-15 分鐘分段，在屋裏跑步機上跑一段，然後出門再跑一段。把兩段之間的時間作為放鬆休整。同時，在健身房裏還可以進行跑步以外的鍛煉。

5. 有時候，一天的訓練就好比是 3 項比賽那樣。你可以選擇 3 種練習。你可以在室外，或是健身房裏鍛煉。

6. 在辦公室或者家庭附近找一處健身場所。在美國，有的過街天橋等交通設施，在人流低峰時允許用於健身。購物中心和市民活動中心也有健身區向民眾開放。

7. 戴帽子。多數熱量是從頭部散發的。因此戴帽子可以有效地保暖和積蓄熱量，還能防止凍傷耳朵。

8. 在嚴寒中奔跑時，要保護好耳朵、雙手、鼻子以及面部等容易凍傷的部位。此外，襪子和鞋也要保暖，男士還要多穿一條內褲。

9. 分段完成練習。天氣適宜時，可以一次完成 30 分鐘的訓練，當格外寒冷時，可以把半小時的訓練計劃拆解成 3 次每次時長 10 分鐘的訓練。

10. 注意熱身和休息。在進行室外運動前，先在室內走或跑來熱熱身。當天氣特別寒冷時，跑步間隙到室內走動休息。

11. 凡士林。在極寒天氣中，暴露在外的皮膚都需要保護，可以在這些區域塗抹凡士林。例如眼睛周圍這塊區域，即使帶滑雪面罩也無

法保護，可塗凡士林禦寒。

12. 在冬天，不論是室內鍛煉還是室外鍛煉，出汗與其他季節差不多。即使不跑步，在一天中每隔 2 小時或是口渴時依然需要喝 100-200 毫升水或運動飲料。在長距離跑時，每小時的建議飲水量是 400-700 毫升。

13. 另一提醒：查看本章末尾的穿衣溫度表，根據溫度選擇正確的服飾搭配。

穿衣溫度表

在長期的執教經歷中，我指導過來自各地的運動員訓練。下面是我對在不同溫度下的穿衣搭配建議。請作參考，選擇最適合自己的服裝組合。一般性原則是將功能作為首位考慮因素。請記住，最重要的是貼身衣物。多數人造纖維製造的冬季貼身服裝，都能夠在排除身體運動時產生的濕氣的同時，積蓄熱量。不論夏季還是冬季，貼身服裝都應該能夠迅速排汗，並具有相應的乾爽或保溫性能。

溫度區間	如何穿衣
14℃以上	T 字背心 / 短裝和短褲 （或是能避免摩擦的緊身短裝）
9~13℃	T 恤衫和短褲 （或是能避免摩擦的緊身短裝）
5~8℃	長袖輕質跑步衫、短褲或緊身長褲 （或化纖長褲）防寒帽與手套
0~4℃	長袖中等重量跑步衫、多套一層 T 恤衫、 短褲與緊身長褲（或化纖長褲）厚襪子、 帶護耳的防寒帽與手套

-4~1℃	長袖中等重量跑步衫、多套一層 T 恤衫、短褲與緊身長褲（或化纖長褲）厚襪子、帶護耳的防寒帽與手套
-8~-3℃	長袖中等重量跑步衫、保暖外套、厚緊身長褲（或化纖厚長褲）、防風外套、防風褲、多套一層厚貼身褲、厚襪子、帶護耳的防寒帽與並指手套
-12~-7℃	兩件長袖中等重量跑步衫、保暖外套、厚緊身長褲（或化纖厚長褲）、厚保暖衣物、防風外套、防風褲、多套一層厚貼身褲、厚襪子、滑雪面罩、帶護耳的防寒帽、手套以及套在外面的並指手套，用凡士林塗抹在裸露的皮膚上
-11~ -18℃	兩件長袖中等重量跑步衫、保暖外套、厚緊身長褲（或化纖厚長褲）、厚保暖衣物、防風外套、防風褲、多套一層厚貼身褲、更厚的襪子與其他足部禦寒措施、滑雪面罩、帶護耳的防寒帽、手套以及套在外面的並指手套，用凡士林塗抹在裸露的皮膚上
-20℃或以下	繼續根據需要添加衣物

穿衣禁忌

1. 不要穿太重的風衣。如果衣物太厚實，有可能大量出汗，當脫下衣服時，又會感到寒冷。

2. 男士在夏季也不要穿棉質服裝。化纖材質的運動服裝可以吸收汗水並蒸發，讓你稍感涼爽。

3. 太多防曬霜會影響排汗。

4. 夏季不要穿太厚的襪子。跑步後腳會有腫脹，襪子太厚就有可能擠腳，產生黑趾甲和水泡。

5. 不要穿螢光橙色並且帶有明快粉紅斑點的服裝（除非你對形象很自信或是能夠跑得非常快）。

第 22 章

常見問題
解決辦法

- 長久休息後恢復跑步
- 身體疼痛
- 如果……就會受傷
- 今天沒精神
- 側腹部疼痛
- 狀態時好時壞
- 沒有跑步的動力
- 腿部肌肉抽筋
- 腸胃不適和腹瀉
- 頭疼
- 感冒了還能跑嗎？
- 路跑安全
- 個人安全
- 遇到狗怎麼辦
- 心臟病與跑步

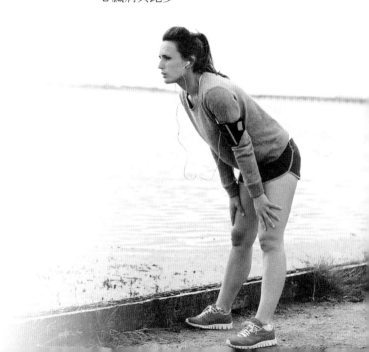

停跑後如何重新開跑？

停跑越久，恢復訓練時就越要從慢起步。我要警告你的是，有時你覺得已經回到了原來的狀態，但真實情況並非如此。請按照下面的計劃，一旦有疑問，就要採取更為保守的策略。記住，你的目標是跑得長久，而不是圖一時之快。

停跑少於兩週。 你會感覺像個新手，但是只要進行正確的恢復，很快就能找回感覺。比如，你從訓練計劃的第 10 週開始因故停跑，時間少於 2 週。當你恢復時，先從原計劃的第 2 週開始，如果感覺良好，就繼續訓練，直到逐漸回到停跑前的訓練計劃。

停跑 14-29 天。 你也會感覺像個新手，只是找回感覺所花費的時間要更長久。經過 5-6 週後，你才能逐漸回到原來的訓練計劃。在恢復期的前兩週，先從原來訓練計劃的第一週開始，如果沒有疼痛與持續疲勞，順次按照原來訓練計劃中每隔 1 週的內容進行。在第五週，逐漸回到原來訓練計劃中斷的時點。

停跑 1 個月或更多。 如果你停跑的時間長達 1 個月或更久，就要完全像新手那樣重新開始。在恢復期的前幾週，從本書中以"完成"為導向訓練策略的第 1 週開始逐漸恢復。兩三週之後，最穩妥的措施還是繼續這一訓練策略；但是，如果你沒有傷痛或不良感覺，恢復的速度可以適當加快，比如在每 3 週的計劃中，跳過其中的 1 週，只按照其餘兩週進行練習。如果在接下來的 2 個月內一切順利，你就能逐漸找回從前的跑步感覺了。

疼痛！是暫時的，還是受傷了？

在練習中遇到的多數疼痛都是暫時性的，會在幾分鐘內消失。如果疼痛在訓練時持續發作，那就停下來慢慢走 2 分鐘，等到痛感消失後繼續恢復練習。如果重複四五次調整後疼痛依然持續，就應該停止訓練。

行走疼痛

當在行走中遇到疼痛時，請縮短步長，小步慢走30-60 秒。如果疼痛繼續發作，嘗試坐下來按摩疼痛區域 2-4 分鐘。如果重新站起來行走時仍然感到疼痛，那就停止當天的訓練吧。

如果……就是受傷了

- 局部腫脹：傷處會腫起。
- 局部失能：膝蓋或腳等不能正常動作。
- 局部疼痛：持續疼痛，甚至不斷加劇。

治療建議

1. 找一位富有經驗，在跑者中聲望良好的運動康復醫生，他能幫助你重回跑道。

2. 在接下來的 2-5 天內，不要進行任何可能刺激傷患處的運動，這樣才能促進康復，根據需要延長休息時間。

3. 如果傷處就在皮膚下方（譬如跟腱、腳等），可用冰塊冰敷按摩 15 分鐘，直到傷處感覺麻木。在痛感消失後，堅持冰敷一週。但是，不要使用冰袋和化學製冷包。

4. 如果是關節內部或是肌肉深處的毛病，請向醫生詢問能否使用處方消炎止疼藥物。不要不經醫囑亂吃藥，應當嚴格遵循醫囑。

5. 如果出現肌肉損傷，請向經驗豐富的物理治療師求助，進行康復按摩。請找一位具有處

理同類傷病經驗豐富的治療師，康復按摩常常有意想不到的
奇效。

這就是健身者們廣為流傳的經驗。關於更多運動損傷與恢復方面
的資訊，請閱讀本書第 23 章。

無精打采

每年總有那麼幾天，你會無精打采，沒有興趣去運動。不過，多
數時候，你可以克服消極情緒。但是有時候，由於炎症感染，持續疲
勞等的影響，你不能進行某些運動。下面是一些能夠鼓勵你鬥志的小
提示，如果它們還不足以讓你出門，那就看看本書中的"營養"部分
的內容，特別是關於血糖的部分。

1. 在跑前一小時，吃一條能量棒，喝些水和含有咖啡因的飲
 料，咖啡因能夠提振精神。

2. 在跑步前半小時，喝含有 100-200 卡路里熱量、80% 碳水化
 合物以及 20% 蛋白質的運動飲料。

3. 踏出家門或辦公室走 5 分鐘，通常會改善情緒，感到充滿活
 力。

4. 無精打采的一個原因，可能是你上次訓練後的 30 分鐘內沒
 有補充足夠的營養。在這 30 分鐘內，應當攝入含有 200-300
 卡路里熱量，80% 蛋白質與 20% 碳水化合物的食物。

5. 低碳水化合物飲食會導致運動前精神不振，以及運動後無精
 打采。

6. 多數情況下，即使在運動時出現體力下降，依然可以堅持。
 不過，如果正在感染炎症，應當去看醫生。如果一連數日精
 神低迷，就去請教營養專家，了解訓練中的特殊注意事項並
 進行血液檢測。這也許是缺鐵、缺乏維他命 B 或是能量儲
 備下降導致的。

注意：如果你對咖啡因過敏，就不要使用任何含咖啡因的製品。如果遇到健康方面的問題，最好的方法就是看醫生。

側腹部疼痛

這是跑者的常見問題，通常只需要簡單應對，除了疼痛，沒有甚麼值得額外擔心的。側腹部疼痛多是由下列原因引起的：①呼吸過淺。②一上來就跑得太快。你可以通過降低速度、增加跑步時的步行調整來避免第二種情況。

從開始跑步時就使用肺部的下半部分進行呼吸，可以避免這一問題。你需要把空氣吸進下肺部，因此也稱為"腹式呼吸"。這也是我們在睡眠狀態下的呼吸方式，能夠讓氧氣吸收更為充分。如果在跑步時呼吸過淺，就很難獲得足夠的氧氣，引發側腹部疼痛。多數情況下，放慢速度，行走調整和進行深呼吸，可以讓症狀在短時間內逐步消失。不過，許多人會選擇忍住疼痛繼續跑或走。在我 50 年的跑步和指導跑步生涯中，還沒見過這種側腹部疼痛有任何長期的副作用。

你不需要靠拼命深呼吸來擺脫側腹部疼痛，只要讓下肺部參與常規方式的呼吸即可。如果在呼吸時腹部上下運動，就是採取了腹式呼吸；如果在呼吸時胸部上下移動，而腹部沒有移動，就是依然使用肺的上半部進行呼吸。

注意：一定要避免過快的呼吸。這會導致喘粗氣，頭暈甚至昏厥。

狀態時好時壞

如果能解決這個問題，你一定會變成富人。狀態波動的原因很多，不過，總有那麼幾天，身子不太想活動，彷彿重力都比以往大了不少，並且你也不知道原因。

1. 熬過去。多數情況下，如果某一天狀態不好，多走走，用走代替一部分跑就能解決問題。健走者只需要通過小步走進行休息調整即可。在試圖戰勝疲憊前，一定要確認自己的身體健康。例如，當肺部感染時，不要進行運動。

2. 炎熱和潮濕會讓你感覺更差。當氣溫低於 14℃ 時，跑步時的感受會更好一些；而當氣溫高於 24℃ 時，在高溫下運動就是一件難熬的事情（特別是訓練結束時）。

3. 血糖水平過低也會帶來不好的感覺。也許在開始時一切順利，但你會突然感到無力前行，每邁出一步都需要巨大的努力。請閱讀本書中的相關章節。

4. 沒有動力。採用"排練"的策略激發動力，堅持出門鍛煉，詳見"保持動力"一章。這一策略已經讓眾多跑者重新獲得精神動力，就算在訓練過程中也同樣管用。

5. 感染會讓你無精打采，疼痛，無法按照平時一樣的速度去訓練。請注意常見症狀（比如發熱、發冷、淋巴結腫大等），如果遇到疑問，去向醫生求助。

6. 藥物與酒精。如果訓練前一天飲酒過度，或是服用了某些藥物，也許會影響訓練的狀態。

7. 開始得過快 —— 這或許決定了某次訓練的成敗。當身體處於疲勞或是其他壓力的邊緣時，哪怕 1 公里只快幾秒，也會導致訓練過度，帶來不適或損傷。

抽筋

多數人都會經歷抽筋（步行時也不例外）。在跑步或步行的過程中，肌肉無規律收縮引起的抽筋，大多發生在腳和小腿等部位。此外，抽筋還會隨機發生，高發期是夜晚，或是坐在桌邊看電視的下午或傍晚。

抽筋的嚴重程度千差萬別。多數情況下只是輕微症狀，不過，嚴重的抽筋會使局部肌肉暫時失去功能，並在劇烈收縮時引發疼痛。按摩以及活動局部肌肉，能夠解決大部分抽筋。不過，拉伸有時會讓抽筋更為嚴重，甚至導致肌纖維斷裂。

多數抽筋是由疲勞引發的 —— 某次運動的強度或（和）時間長度超過以往；或是長時間處於極限狀態下，尤其是在溫暖天氣中鍛煉時。請對照訓練計劃和記錄，看看是否出現了運動過度的情形。

- 連續跑步會增加抽筋風險，行走休息可以減少這種風險。許多人就算是跑 1 分鐘、走 1 分鐘也會抽筋，那麼不妨嘗試跑 30 秒、走 30 秒 -60 秒。步行鍛煉者可以通過慢走減少抽筋。

- 天氣炎熱時，喝點含有電解質的運動飲料，可以補充因出汗流失的鹽分（包括訓練前一天和訓練後第二天），從而減少抽筋。

- 在距離非常長的徒步、行走或是跑步運動中，連續出汗加上大量飲水，也會使人體內的鈉離子等電解質水平下降，引發抽筋。如果經常發生這種情況，可以通過口服電解質

片進行補充。

- 許多醫療措施，特別是降血脂的治療方案，具有可能導致抽筋的已知副作用。因此在使用前請向醫生詢問了解。

下面是應對抽筋的技巧：

1. 延長熱身時間，在熱身時採用更緩和的動作。
2. 縮短單次練習時間。
3. 減慢速度，多進行步行調整。
4. 在濕熱天氣下，縮短跑步距離。
5. 把練習拆解成 2 次完成。
6. 注意其他可能導致抽筋的練習。
7. 在訓練開始時就服用電解質片。
8. 縮短步長，尤其在進行跑坡練習時。

注意：如果你的血壓偏高，在服用含鹽分的食品前，請詢問醫生。

腹部不適與腹瀉

幾乎所有的長跑練習者，都會至少遇到一次腹部不適或是腹瀉之類的問題。這通常是由於壓力積累導致的，這種壓力來源於之前進行的跑 / 走練習，進一步原因請見下文。同時，腹部不適與腹瀉的原因也可能來自個人身體條件差異。噁心或腹瀉都是身體要求減少運動強度，進而減輕壓力的信號。下面是一些常見原因。

1. **跑 / 走得過快或距離過長。**這是最常見的原因，也是跑者們經常疑惑的問題。因為開始時的速度感覺並不是很快。每個人都有引起腹部症狀或疲勞的臨界點，慢下來、多休整，能夠幫助你解決問題。

2. **在練習前吃得太多。**當連續跑／走時，整個身體系統都要努力運轉；同時，消化食物也需要體力。同時進行這兩項任務會增加身體負荷，甚至引發噁心等症狀。在運動的同時還要消化大量食物，這會對身體帶來額外負擔，應當避免出現這種情況。

3. **吃高脂肪或高蛋白質食品。** 50% 的熱量來自脂肪或蛋白質的飲食，會引起數小時後的噁心或腹瀉。

4. **運動前一天的午／晚餐過多。**晚飯吃太多，第二天依然有可能尚未完全消化。身體在跑步時會顛簸移動，這就增加了體力耗費，並且有可能導致噁心和腹瀉。

5. **濕熱。**濕熱是導致噁心／腹瀉問題的重要原因。有的人不適應炎熱，即使在熱天進行少量的鍛煉，就會導致體內熱量過分聚積。不過，當氣溫較高時，幾乎所有人的核心體溫都會上升，這就會對全身產生壓力，甚至導致噁心／腹瀉。放慢腳步，進行更多步行休整，以及向頭部澆水降溫，可以減輕甚至消除不適感。當天氣炎熱時，最好的鍛煉時段是日出前。

6. **在跑／走前喝水太多。**如果喝太多水，並且身體劇烈運動，就會對消化系統造成負擔。所以，跑／走前要儘量少喝水。在多數場合下，60 分鐘以內的訓練前不需要喝水。

7. **喝太多的含糖或電解質飲料。**水是人體最容

易處理的物質，而飲料中添加的糖分／電解質等，對某些人來說卻不好吸收。在多數的跑／走練習中，只喝清水就夠了（特別是在熱天）。涼水是最佳選擇。

8. **在跑／走練習後喝水過快過多。**即使這時你非常口渴，也不要在短時間內大量喝水。試着每 20 分鐘喝不超過 170-230 毫升的水或飲料。如果你容易噁心／腹瀉，那就每隔 5 分鐘喝 2-4 小口。當身體極度疲勞時，喝含糖飲料並不是好的選擇。消化系統處理這些糖分的過程中可能引發不適。

9. **練習強度不要過大。**有的人太過癡迷於按照一定的速度完成訓練，甚至會給日常生活帶來壓力。正確的做法是放鬆，讓生活中其他方面的壓力通過訓練得以釋放。

頭疼

　　許多原因都會引發長跑後的頭疼。雖然這是罕見現象，但是平均而言，跑者在一年中總會遇到 1-5 次。在苦練的日子裏，身體承受的壓力可能引發頭疼，即使是跑步帶來的放鬆也不能緩解。持續時間超過 2 小時的行走也可能引起頭痛，特別是氣溫較高的情況下。許多跑者發現，從藥房買的非處方藥可以治療這種頭疼；不過，在吃藥前，還是應當先諮詢醫生。以下是原因與對策

　　脫水：如果你在早上訓練，請確定前一天喝了足夠的水，不要喝酒；並且注意前一天晚飯中的鹽分。另外，提前一兩天喝些運動飲料，也能幫助身體維持水分平衡和電解質水平。如果你在下午鍛煉，也可遵從同樣的建議。

　　服藥導致脫水：這些藥物可能引發與運動有關的頭疼。請向醫生諮詢。

　　天氣太熱：挑選一天中比較涼爽的時候去跑步（比如日出前）。當不得不在炎熱中跑步時，往頭上澆水降溫。

跑得太快：跑步時應當慢慢起步，在前半程多進行步行休整。

跑的距離超過最近練習的極限：注意增加跑步里程的限度，一般來說，每次練習時的里程增量不要超過上週同樣練習的 15%。

低血糖：在跑步前 30-60 分鐘，吃些東西來提高血糖水平，如果你已經習慣了依靠咖啡因來提振情緒，那就喝點含有咖啡因的飲料吧。

容易發生偏頭疼：避免攝入咖啡因，也不要陷入脫水狀態。請向醫生了解病情和對策。

注意脖子與後背：如果你在跑／走時身體姿勢有輕微的前傾，就有可能壓迫脊椎骨，特別是頸部與後背部位的骨骼。請閱讀本書中的"跑步姿勢"部分，在運動時保持上體與地表垂直。

感冒了還能跑步嗎？

關於感冒後的運動，個體差異巨大，因此你應當與醫生深入交流並獲得建議。通常來說，一般的感冒患者也能進行一些運動。

肺部感染 —— 不能運動！

肺部感染可能引起心臟的併發症狀，也許會導致不可逆的身體損害，甚至致命威脅。肺部感染的症狀之一是咳嗽。此時不要有僥倖心理，好好休息直到康復吧。

普通感冒

許多呼吸道感染的症狀與普通感冒類似。請先去看醫生，至少從醫生那裏得到可以運動的許可。請向醫生說明自己的訓練狀況、下一步的計劃，以及你最近正在服用的藥物。

咽喉以上的呼吸道感染

多數情況下依然可以堅持慢跑與散步等緩和運動。如果不放心，就去向醫生請教吧。

路跑安全

每年都有跑者或健走者遭遇交通事故的揪心事件。不過，多數意外是可以避免的。以下是發生意外的主要原因，以及如何預防。

司機駕駛時使用手機，或被雜事干擾

時刻保持警惕，即使在非機動車道和人行道上跑步時也不例外。據我所知，多數致命事故的起因，正是車輛失去控制，從後方撞擊被害者。在熟悉路段跑步時，雖然右腦可以讓你進入“巡航狀態”，但仍然要對危險保持敏感和警惕。

跑者闖紅燈穿越馬路

在與其他人一起跑步穿越路口時，不要嘗試盲目跟隨。只顧跑過路口而不留心觀察環境，就很容易被突然駛來的車輛撞倒。最好的辦法或許是我們在童年時代被反覆灌輸的“一站、二看、三慢、四通過”。在過馬路時，注意雙向來往的車輛，並且考慮好車輛靠近自己時的避險方案。

在跑步時失神

結伴跑步本來是跑步運動中非常積極的一方面。但是，如果在交通要道上聊天說笑，事情就有些麻煩了。你要對自己的安全負責。我認為這　情形中最大的錯誤就是，跑在隊尾的人認為他們無需擔憂交通安全，而這種想法本身就是十分危險的。

總之，一定要對交通狀況充滿警惕。可參考以下原則和其他實用方法。

- 隨時注意來往車輛與特殊情況。
- 假設所有司機都是醉駕，當看到某輛車的行駛狀況怪異時，離它遠點。
- 保持安全戒備，進行預判並記住應急方案。
- 在遠離主幹道的人行道等地方跑步。
- 迎着車流跑步。順着交通方向跑步，已經成為了許多意外事故的成因。因為跑者看不到身後的情形。
- 室外夜跑時穿着白色衣服，佩戴反光標識。據我了解，這樣的行頭救了不少人。
- 對自己的安全負責。只有時刻警惕，才能遠離意外。

個人安全

提前計劃，時刻關注周邊環境。

- 隨身攜帶一枚哨子。
- 如果不確定環境是否安全，帶上胡椒噴霧劑。
- 攜帶手機，如果感覺有危險立即打電話求助。

- 在鞋子上綁一個小的金屬身份牌。
- 告訴親友你去哪里跑步，預計何時返回。
- 依靠本能，如果感覺到背後有甚麼不對，就立即停步轉身。
- 最好不要在室外佩戴耳機跑步。即使環境安全，也請把音量調低，並且留出一隻耳朵來聽周圍的聲音。
- 如果不得不與壞人正面交鋒，用肘關節攻擊他的頭部，用手指戳眼睛，踢他的下體。

遇到狗怎麼辦

當你進入狗的地盤時，就要做好接觸的準備。下面，我提供一些應對狗的建議。

1. 你可以選擇好幾種嚇退狗的武器，比如木棍、石塊、電子報警器以及胡椒噴霧劑。如果你身處一個陌生環境，或是一個可能有狗出沒的環境，記得隨身攜帶這些物品中的一件。
2. 聽到狗叫或是其他訊號時，要在第一時間確定狗的位置，狗的領地範圍，以及牠是否真正構成威脅。
3. 最好的辦法是找一條沒有狗的路線。
4. 如果你身邊沒有驅趕狗的用品，又必須從狗面前經過，手裏應當拿塊石頭。
5. 注意觀察狗的尾巴，如果尾巴不搖動，就要小心了。
6. 當你接近狗的時候，牠的本能反應就是迎面跑來，然後狂吠不止。這時，舉起手裏的石頭，做出扔向狗的動作。以我的經驗，90% 會把狗嚇退。也許，你在通過狗的領地前，需要這樣反覆"表演"數次，注意保持警惕。
7. 有時，你需要真的把石塊丟向狗，甚至要扔好幾次牠才會停止接近你。
8. 在我跑步遇到狗的幾百次經歷中，只有 1% 的概率，狗會一

直朝你衝過來。這時，狗背上的毛通常是直立的。儘快找一個能夠藏身的屏障，待在後面，大聲呼叫讓狗的主人或是路人幫助你。如果此時恰好有一輛車駛來，可以讓司機載你一程，或是讓司機慢駛，用車輛作為掩護，直到通過狗的地盤。

9. 嘗試喝退狗。用堅決而有力，或是高亢的命令句，將狗嚇跑。在這樣做的時候，一定要表現出自信與威嚴。

第 23 章

應對疼痛

　　如果感覺受傷了，最好的辦法是停止跑 / 走，休息 2-3 天，等到身體恢復後再進行練習。通過對容易受傷的薄弱部位的觀察，我發現拉伸這些部位，往往會使狀況惡化。

小腿：小腿前方酸或疼（前脛骨區域）

　　注意：即使採取糾正跑姿等措施，前脛骨區域的疼痛依然需要數週才能恢復。只要不是應力性骨折，與完全靜養相比，堅持輕緩活動能夠加快康復。總而言之，只要沒有加重不適，出現小腿酸疼的時候依然可以堅持鍛煉。

成因：

1.　強度和訓練量增加得過快，在接下來的一兩週裏，多用小步慢走鍛煉吧。

2. 跑 / 走太快，或是在某一天的訓練中速度過快。如果擔心受傷，請在所有的練習中放慢速度。

3. 步幅太長：縮短步幅，小步前進。

小腿：小腿肌肉酸或疼（後脛骨區域）

成因：

1. 上述 3 種原因至少其一。

2. 在落地姿勢為過度內旋的跑者中較為多發。他們的腳在落地時經常向內側過度翻轉。

3. 鞋子太軟。加劇了腳的過度內旋。

糾正：

1. 減小步幅。

2. 跑者：減慢開始時的速度，從起初就增加步行休整的比例。

3. 如果你的腳落地方式是過度內旋且前足落地，請嘗試更有利於穩定的控制型跑鞋。

4. 請教足踝醫生，看是否需要特殊的足部器械。

肩頸部肌肉疲勞與酸疼

主要成因：

跑 / 走時身體過分前傾。

其他原因：

1. 手臂的位置距離身體太遠。

2. 在運動時擺臂幅度過大。

糾正：

1. 在跑 / 走過程中，每隔 4-5 分鐘就使用"提線木偶"聯想（請看"跑步姿勢"一章），這就可以提醒自己注意保持上半身挺直與放鬆，在長距離練習時尤如此。

2. 注意手臂的姿勢，手臂應當貼近身體並保持放鬆。

3. 減少擺臂動作。保持雙手接近身體，擺臂時，雙手僅輕微接觸衣服的左右兩側。

下背部：跑 / 走後緊張與疼痛

成因：

1. 身體過分前傾。
2. 步幅太長。

糾正：

1. 在跑 / 走過程中，使用"提線木偶"聯想（請看"跑步姿勢"一章），注意保持上半身挺直與放鬆，在長距離練習時尤其應應如此。

2. 向物理治療師請教，是否需要進行力量練習。

3. 縮短步幅。

膝蓋：跑 / 走臨近結束時緊張與疼痛

成因：

1. 步幅太長。
2. 短期內的訓練強度過大，距離過長。

3. 沒有從一開始就採用有規律的步行休息（或快走休息）。

4. 當跑步肌肉疲憊時，你就會變得東倒西歪。

糾正：

1. 縮短步幅。

2. 腳緊貼着地面移動，不要抬得過高。

3. 用訓練日記記錄每天跑的距離。每週的總訓練距離增量，不宜超過上週的 10%。

4. 在跑步中多使用行走休整（或 "輕步高頻"）。

5. 進一步放慢起跑時的速度。

膝蓋後側出現疼痛與緊張，或持續性酸疼

成因：

1. 錯誤的拉伸。

2. 步幅太長，特別是臨近訓練結束時。

糾正：

1. 採用正確的拉伸方式。

2. 控制步幅。

3. 避免運動中提膝與抬腳過高。

膕繩肌（大腿後側）緊張與酸痛

成因：

1. 錯誤的拉伸。

2. 步幅太長。

3. 在用力擺臂的同時，腿向後蹬地時抬得過高。

糾正：

1. 採用正確的拉伸方式。
2. 保持小步前進，讓膕繩肌儘量處於放鬆狀態，尤其是在訓練和比賽結束後。
3. 在練習之初就多使用跑／走結合的方法，也許能避免問題。
4. 後蹬腿的小腿，不應高於與地面平行的程度。
5. 深度按摩腿部組織有時可以幫助膕繩肌應對傷痛。

股四頭肌（大腿前方）酸痛疲勞

成因：

1. 提膝過高，特別是出現疲勞時。
2. 在跑下山時使用股四頭肌減速：因為你的速度過快，或是步幅太大。

糾正：

1. 防止提膝過高，特別是在訓練結束前。
2. 用小步完成跑／走練習（見第 16 章）。
3. 在到達坡頂或接近疲勞時，採用小步，而不要刻意增加步幅。
4. 如果在下坡時速度過快，請縮短步幅，直到降低速度。
5. 在下坡時多使用步行休整（"輕步高頻"）。

腳與小腿酸疼

成因：

1.　彈跳過多。

2.　落地太重。

3.　鞋子不合腳或穿着太久，導致鞋底保護性下降。

4.　鞋墊損耗，保護性下降。

糾正：

1.　腳緊貼着地面移動。

2.　保持輕盈的落地動作。

3.　檢查鞋子，查看磨損情況並及時更換。

4.　或許只是需要一雙新的鞋墊。

第 24 章

年齡增加後的情形

"只要對速度進行合適的調整，採用跑走結合的休整策略，即使年齡增加，跑者依然可以降低受傷風險。"

每年我都會聽到有許多人抱怨，說自己在年輕時早點開始跑步就好了 —— 因為現在年紀大、跑不動了。不過，幾分鐘後，他們就會改變這一想法。每年我都會指導許多 40 歲、50 歲、60 歲、70 歲甚至年齡更大的人跑步。其中很多還是新手，並且多數新手在 6 個月內成為跑者。80 歲以上的人，也不乏在練習跑步一年後完成馬拉松的。

本書中的訓練原則適用於不同年齡的每一個人。如果你把逐漸增加訓練強度和適當休息結合起來，那麼就可以把身體練得越來越結實。

跑步的快樂對任何年齡的人都一樣。運動中的內啡肽會讓你的肌肉感到愉悅，一整天都能情緒高漲。運動帶來的放鬆與快樂，是其他活動難以達到的。

艾略特・蓋洛威（Elliott Galloway）

我的父親在 40 多歲時身材肥胖走樣，但是他卻用每一個能想到的藉口逃避運動。當他 50 歲的時候，我已經放棄動員他參加運動了，但是一次高中同學聚會卻讓他徹底改變。

他們高中足球隊的 25 個夥伴中，只有 12 人活過了 52 歲。當參加完聚會開車回家時，他想起了來自醫生、我以及親友們的建議，害怕自己成為下一個逝者。當時，他正在致力於畢生的事業 —— 開辦一所創新型學校。

這位以前的州級別運動員，在長期遠離運動場後的第一次訓練時備受打擊。他發現自己用盡全力只能跑 100 米。但是，他沒有放棄，即使第二天的訓練量只是在累得跑不動前，比頭一天多跑一個電話亭的距離。經過不到一年的練習，他已經可以繞着門前的高爾夫球場跑步 5 公里了。又過了一年，他跑完了 10 公里的桃樹路賽跑（Peachtree Road Race）。又過了 3 年，他只用不到 40 分鐘就能跑完 10 公里。最讓我驕傲的是，父親雖已年過 80 歲，但每週依然可以跑 / 走 30 公里。

時至今日，我仍在指導一羣自認為體力已經"過氣兒"的跑者，他們中有些人事業有成、令人歎服。80 多歲的初級跑者，同樣能夠體會到健康改善的快樂，他們甚至不敢相信跑步為每天的生活帶來的改善。實話實說，他們是我的英雄，我希望自己年事漸高時，也能像他們一樣。

40 歲以後恢復速度下降

我從 13 歲跑到現在，每年，我都會發現自身的微妙變化。只有當我回顧近 50 年的跑步生涯時，我才會發現這些改變。

1. 過了 40 歲，身體恢復的速度會逐年下降。
2. 同時，你的注意力會更加集中，這有助於戰勝疲勞。

3. 55 歲是繼 40 歲之後的第二個坎兒。

4. 65 歲又是 55 歲之後的一道坎兒。

5. 如果每個時期都按照同樣的計劃訓練，就會導致受傷，疲勞或是膩煩。

6. 每次跑步需要的熱身時間越來越長。

7. 每次快跑後，都需要更長的恢復時間，同時受傷的風險也會增加。

幾乎 30 年沒有發生疲勞損傷

當我即將度過 40 歲生日時，每週還要跑 6-7 天，我感到了腿部的持續性疲勞在加劇。我採用了隨後我向其他 40 歲以上跑者提供的建議：隔一天跑一次。四週後，我的腿就沒有任何不適感了。但是在接下來的年份裏，我不能滿足於每週只跑 3 小時，我需要通過多跑步來獲取更多的內啡肽。我逐漸在每週多加入一天跑步時間。現在，別看我已經 60 多歲了，仍然可以幾乎天天跑步。

我是怎樣做到年紀越大跑得越多，甚至可以天天跑呢？這是因為我放慢了速度，並且經常使用步行休整。在開始跑步時，我跑一分鐘走一段兒。在跑完 5 公里後，我通常每隔三四分鐘，有時每隔一分鐘就要走一會兒。我完全遵從當天的身體感覺，在過去 30 年裏，我還沒有連續兩天不跑的經歷。

跑者怎樣對待恢復速度下降？

在 35 歲後，腿部從大強度訓練中恢復的速度就會下降。但是，許多跑者直到四十歲前，要麼毫不留意，

要麼不願承認這一事實。通過採用更為保守的訓練策略，確實可以降低受傷風險的。許多資深跑者還發現，雖然每週訓練量可能少了幾公里，但速度卻會比原來更快，在每週訓練天數減少時，尤其如此。

我們能夠找到的最好的加快休息的方法，就是在大強度練習日前後各休息一天。這可以讓身體充分適應運動產生的刺激，提高運動能力。總體而言，就是在某些關鍵日期多跑，然後避免頻繁使用涉及跑步的肌肉（這就是激進型交叉訓練）。下面是關於不同年齡組人羣每週安排幾天跑步的參考，適用對象是下列三類人羣：

- 正在遭受更多傷病和疼痛，或是其他足部問題。
- 在兩次高強度訓練之間恢復緩慢。
- 成績正在倒退。

（如果你沒有遇到這些問題，可以想跑幾天就跑幾天）

按照年齡組推薦的每週跑步天數：
（如果願意，在跑步之外的日子裏，你可以散步和交叉訓練）

35 歲以下：	不超過 5 天。
36-45：	不超過 4 天。
46-59：	隔天。
60+：	不超過 3 天。
70+：	有 2 天跑稍長距離，1 天步行鍛煉。
80+：	一天跑／走，一天短距離跑／走，一天輕鬆散步（或水中跑步）。

注意：在長距離跑步的前一天應當休息。

更多的步行休息

上年紀的跑者，只要從訓練的一開始就插入更多步行休息，依然可以保持跑量，並且避免傷病。

跑者的調整

跑走交替下的配速	跑步時長	步行時長
07'00"/ 英里	04'00"	00'20"
07'30"/ 英里	04'00"	00'25"
08'00"/ 英里	04'00"	00'30"
08'30"/ 英里	03'00"	00'30"
09'00"/ 英里	02'00"	00'30"
09'30"/ 英里	02'00"	00'40"
10'00"-11'30"/ 英里	01'30"	00'30"
11'30"-13'30"/ 英里	01'00"	00'30"
13'30"-15'00"/ 英里	00'30"	00'30"
15'00"-17'00"/ 英里	00'30"	00'45"-00'60"
17'00"-20'00"/ 英里	00'10"-00'20"	01'00"

更長時間、更低強度的熱身

隨着年齡增加，需要的熱身時間也在逐步延長。下面是我的建議：

- 至少 5 分鐘的慢走。
- 5 分鐘時間的行走，嘗試各種速度。即使快走，也要記得使用小步。

- 在這 10 分鐘裏，跑者可以試着跑幾步，每跑 10-20 秒就走 1 分鐘，然後跑一分鐘走一分鐘，或跑 30 秒走 30 秒。如果純走路，就利用這段時間逐漸找到習慣的行走速度。

- 接下來，跑者們就可以按照習慣的速度，以及跑 / 走結合的比例去鍛煉了。

- 保守策略不是壞事：在確有必要時，應該放慢速度多走幾步。

把每天的訓練拆解成 2-3 部分完成

一位跑者告訴我，在她從護士的崗位退休後的一年中，健康狀況大為好轉。她現在早上健走 3 公里，晚上健走 3-5 公里，而不是像原來那樣每天健走 5 公里。她喜歡一天兩練帶來的活力。

跑得越快，腿越累

四、五十歲的跑者，有時依然可以像二三十歲時那樣進行速度練習。但是，他們可能要付出代價。當達到某一年齡後，如果依然嘗試達到或逾越體能極限，就需要更長的時間去恢復。雖然速度練習和競賽都會增加受傷的風險，不過對於任何年齡的人，通過更安全的訓練方法，提高成績都是可能的。隨着年齡漸長，就必須更為重視恢復問題（兩次速度訓練之間需要更多時間去休息，速度練習的前一天要徹底休息）。我不推薦 80 歲以上人羣去進行速度練習。本書中提到的姿勢訓練和加速跑，能夠幫助跑者提高速度。

長期調整

正如人們拼命想改善記憶那樣，不斷提高成績也是不可能的。但是，詳細記錄每次訓練，可以讓你找出傷病成因，以及訓練中的問題。即使一個 90 歲的老人不可能再跑得更快，他也依然可以跑得更好。在訓練日記的邊角處寫出下次訓練中的改進意向，以及如何避免

遇到重複的問題。對訓練與調整的記錄，會對你的跑步有重大幫助。如果你在未來幾年的目標有變，你就能擁有更好的藍圖：因為你學會了根據現實情況調整最初的計劃。

我相信，我們能夠從經常做的事情中，獲得滿足感。我見過許多人，通過採用屢試不爽的方法去改善健康情況，並在這一過程中變得對生活更為積極。遵循和調整計劃，就是提升一生的品質。

關於血糖

許多健身者上年紀後都會遇到血糖問題，請閱讀本書第 17 章。

健康問題

跑步和健走都可以改善健康，延長預期壽命。許多人對我說，正是因為跑步，他們才得以留意那些嚴重的健康威脅的信號，從而對重大疾病進行早發現、早治療。找一個支持跑步改善健康的醫生，在他的建議下進行運動養生吧。

你想從跑步中獲得甚麼？

這是每個人都要回答的最重要問題。尤其是那些 40 歲以上的跑者。對於我，答案非常簡單，我就是希望能在餘生天天跑步，並且不受傷。這就是我為甚麼經常放慢腳步，甚至跑走交替。我已經習慣了慢跑，我也知道，正是因為跑得慢，才能每天都從跑步中找到快樂。

正如我在開篇所言，你的跑步，由你掌控。如果你想每次都跑完一定的距離，不低於某一速度，贏得年齡組冠軍……這都是你的權利。我想說的是，當你爭取這些目標時，請記得帶上運動醫生的聯繫方式。為了達到上述目標，你必須為可能發生的傷病等後果負責。記住，如果非要做追趕冠軍等達到或超出自己能力邊界的事情，那就自求多福吧。

你想在跑步中收穫甚麼？這要看你的選擇。每天、每年，都請把這個問題想清楚。

注意事項

- 把比賽當作"社交"。開局感覺良好的結果，就是容易導致冒進。

- 上了年紀的跑者，即使感覺到跑步過程自始至終很舒服，也不代表跑步後第二天或第三天不會發生疲勞倦怠。

- 一心想跑得比某個速度快，通常只會適得其反，特別是在熱天或山路條件下。當年華老去時，你會記得自己年輕時能毫不費力地達到某個跑步速度，並且還想極力達到過去的狀態——這就是記憶與年齡開的玩笑。最好的策略就是在距離、速度、路線以及練習時的天氣等方面保持彈性。

- "垃圾里程"就是在原本不該跑步的恢復日裏完成的短距離跑。多數情況下，把這種短距離跑加入到訓練日當中，是更好的選擇。

- 在開始時跑得太快，即使每公里只快幾秒，也會導致疲勞。在一開始的 2 公里內，跑慢些，會讓你的腿感覺更好。

- 過度拉伸可能會導致肌肉和韌帶損傷，需要有更長的治療恢復時間。並且年齡越大，恢復起來越慢。過度拉伸與"正常"拉伸之間沒有明顯的界限。我至今都沒有發現拉伸的特別明

顯益處，因此我也不推薦。如果你喜歡在跑後進行拉伸，請謹慎為之。

- 超越身體承受極限的速度或長距離耐力跑，在事後都需要更久的恢復時間，即使是年輕人也要為此付出代價。年紀較大的跑者，不但在這種大強度練習後的數日內感覺疲勞，還會增加受傷的風險。

- 跑步姿勢不正確也會給年紀較大的跑者帶來更多的疲勞和損傷等麻煩。

 1. 步幅過大
 2. 縱向彈跳過大
 3. 後踢幅度過大

僅僅是好面子，就不採用步行（或快走）休息，也是錯誤的。我為自己是一個"不時行走"，但是依然可以天天跑步的跑者而驕傲——總好過整天坐在沙發上。

第 25 章

改進**跑步**
體驗的**產品**

下面的產品對任何跑者都大有裨益，詳細請看：www.jeffgalloway.com。該網站還有蓋洛威書系的其他圖書和訓練計劃等資源。

Podfitness-iPod 有聲教練

訓練計劃的延伸。傑夫與 Podfitness.com 合作，把訓練與日常生活進行更緊密的結合。現在，你可以擁有自定義的跑步計劃，並且通過 iPod 使用。

"Podfitness 設計目的是鞏固書中的訓練計劃。訓練計劃是針對用戶開發的，並且可以根據用戶需要變動。在訓練中使用 Podfitness，你可以全程聽到我的建議和鼓勵等語音指導。同時，還可以把你喜歡的樂曲作為背景音樂，讓跑步更有趣。"—傑夫·蓋洛威

登錄 http://www.podfitness.com/jeffgalloway/ 獲取免費試用版本。我相信你會從使用中獲益。

滾軸

幫助肌肉更快恢復的按摩器具，可以加快髂脛束（大腿外側從臀部到膝蓋）損傷或是肌肉損傷的恢復速度。它可以啟動腿部肌肉，避免肌肉和肌腱酸疼。通過在按摩時和按摩後的血液迴圈速度，恢復時間會因此縮短。

在使用滾軸按摩小腿時（對跑步來說最重要的部位），從跟腱開始向膝蓋方向滾動滾軸；然後再慢慢向跟腱方向滾動。在第一個五分鐘內，這種輕柔滾動會讓小腿部位的血流增加。當你逐漸增加向上方滾動的力道時，你會發現肌肉中的酸痛點。反覆按摩這些區域，逐漸消除緊張。登錄 www.runinjuryfree.com 查看更多內容。

泡沫軸：髂脛束與臀部自我按摩

泡沫軸是直徑 15 厘米、長度 30 厘米，由緻密塑膠泡沫製成的滾筒型按摩器具，這是至今為止治療髂脛束損傷的最有效工具。最佳使用方法是，把泡沫軸放在地下，側向臥倒，將受傷的髂脛束區域置於泡沫軸上方。用體重施加向下的力，使患處沿着泡沫軸上下滾動。先輕輕的滾兩三分鐘，然後增加用力。

事實上，這是可以自行進行的一種深部組織按摩方法。我建議在跑步前後都要按摩髂脛束，登錄 www.runinjuryfree.com 查看更多內容。

冰敷杯

冰敷酸痛部位是很有效的治療措施，許多跟腱運動損傷都可通過冰敷治癒。塑膠冰敷杯就是一個方便有效的冰敷按摩治療工具。在它上方有個環狀口，灌裝水後冷凍成冰。當需要處理酸痛等皮下較淺部位的不適時，把它從冰箱取出，向外殼上澆溫水，然後拿着提手，向

使用熨斗熨衣服那樣去按摩傷痛部位約 15 分鐘，直到
患處感到麻痹。按摩後，再向杯中灌水並繼續冷凍。
根據我的個人體驗，使用裹冰塊的塑膠袋，或是可反
覆使用的化學製冷袋，都沒有太大用處。

勵志有聲書 *YOU CAN DO IT*

在你開車去訓練時，可以用隨車的播放器播放書
中內容。在你學習跑步技術與策略的同時，還能知道
如何保持鍛煉的積極性。（www.jeffgalloway.com）

Endurox Excel

許多 50 歲或年紀更大的跑者認為，該產品可以
幫助他們更快地恢復肌肉力量。Excel6 中含有人參提
取物，傑夫在每次高強度練習前都要吃兩粒，研究也
表明確有功效。當腿部感覺比以往更疲勞時，就可以
連吃兩三天。

Accelerade

專利配方，能加快恢復的運動飲料。在長時間可
能導致脫水的訓練前和訓練後喝 Accelerade，可以幫
助身體補充水分。準備 2000 毫升冰鎮 Accelerade，每
小時喝 100-230 毫升。跑步前後 24 小時都是補水的最
佳時機。我建議添加飲料體積 25% 的水後飲用。

研究表明，訓練前 30 分鐘喝，能夠為身體注入
更多糖分，而這些糖分，將是運動時的重要能量來源。

Endurox R4

用於賽後補充的能量食品，碳水化合物與蛋白質的比例為 4:1，能夠快速補充體力。同時含有加速恢復的抗氧化劑。

蓋洛威訓練日記（*Jeff Galloway's Training Journal*）

用於組織、追蹤以及歸檔訓練情況的記錄。它的結構非常簡單，你要做的就是把每次練習的有關情況，填寫到日記中的指定位置。同時，日記本上還留下了書寫突發感受以及訓練體驗的空白。你會在日後回顧訓練時有更生動的感覺。

利用訓練日記，你可以更有效率地組織訓練。事前計劃和事後分析，能夠讓你從經驗中學習，並進行必要的提高改進。

蓋洛威電腦教程（Galloway PC Coach）：互動式軟件

它不光能用於建立馬拉松訓練計劃，還能提示你遵守計劃。你在記錄的時候，就會知道是否嚴格執行了訓練計劃。在回顧訓練內容的同時，你還能找出疲勞、酸痛乃至運動損傷的原因。

維他命

多數跑者需要依靠補充維他命來強化免疫和抵抗感染。有證據表明，補充適量的維他命，還能加快身體恢復。維他命會在人體獲得運動益處的過程中發揮重要作用。

緩釋鹽丸

如果你在長距離或大強度的跑步時出現抽筋，那麼含有鈉和鉀兩類電解質的緩釋鹽丸，就是你的必備選項。不過，請向醫生了解是否能夠使用本產品（高血壓患者需慎用）。在服用其他藥物時，也要謹

慎使用緩釋鹽丸。

GPS 等測距計時用具：控制速度

目前有兩種能夠準確測量距離的設備：GPS 與加速度表。使用這些設備，你能夠控制自己的跑步速度，同時，不必枯燥地跑圈。帶着它們去跑步，你可以隨時了解跑過的距離與時間。

GPS 設備通過導航衛星來追蹤運動軌跡與資料，精度也要比加速度計高一些。不過，在建築物密集地帶、室內以及叢林中時，GPS 的信號就會受到影響。

加速度計則是把一個包括可發射無線電信號的加速度計晶片植入鞋子中，通過與晶片配對的手環顯示測量資料。加速度計的好處是可以不受干擾，但需要經常進行校準。有的設備需要電池，有的可以充電，跑步用品商店的店員會為你推薦合適的產品。